幽雅阅读丛书

宛然如真

中国乐器的生命性

林谷芳 ◎ 著

北京大学出版社
PEKING UNIVERSITY PRESS

图书在版编目（CIP）数据

宛然如真：中国乐器的生命性 / 林谷芳著. -- 北京：北京大学出版社，2016.3
（未名·幽雅阅读丛书）

ISBN 978-7-301-26825-4

Ⅰ.①宛… Ⅱ.①林… Ⅲ.①民族器乐-研究-中国 Ⅳ.① J632

中国版本图书馆 CIP 数据核字（2016）第 025262 号

书　　　名	宛然如真——中国乐器的生命性 WANRAN RU ZHEN
著作责任者	林谷芳 著
策划组稿	杨书澜
丛书统筹	魏冬峰
责任编辑	魏冬峰
标准书号	ISBN 978-7-301-26825-4
出版发行	北京大学出版社
地　　　址	北京市海淀区成府路 205 号　100871
网　　　址	http://www.pup.cn
电子信箱	zpup@pup.cn
电　　　话	邮购部 62752015　发行部 62750672　编辑部 62752824
印　刷　者	北京大学印刷厂
经　销　者	新华书店
	730 毫米 ×980 毫米　16 开本　13.75 印张　142 千字 2016 年 3 月第 1 版　2016 年 3 月第 1 次印刷
定　　　价	78.00 元

未经许可，不得以任何方式复制或抄袭本书之部分或全部内容。

版权所有，侵权必究

举报电话：010-62752024　电子信箱：fd@pup.pku.edu.cn
图书如有印装质量问题，请与出版部联系，电话：010-62756370

幽雅阅读

北京大学副校长　吴志攀

一杯清茶、一本好书，让神情安静，寻得好心情。

躁动的时代，要寻得身心安静，真不容易；加速周转的生活，要保持一副好心情，也很难。物质生活质量比以前提高了，精神生活质量呢？不一定随物质生活提高而同步增长。住房的面积大了，人的心胸不一定开阔。

保持一个好心情，不是可用钱买到的。即便有了好心情，也难以像食品那样冷藏保鲜。每一个人都有自己高兴的方法：在北方春日温暖的阳光下，坐在山村的家门口晒晒太阳；在城里街边的咖啡店，与朋友们喝点东西，天南地北聊聊；精心选一盘江南丝竹调，用高音质音响放出美好乐曲；人人都回家的周末，小孩子在忙功课，妻子边翻报纸边看电视，我倒一杯清茶，看一本好书，享受幽雅阅读时光。

离家不远处，有一书店。店里的书的品位，比较适合学校教书者购买。现在的书，比我读大学时多多了；书的装帧，也比过去更讲究了；印书的用纸，比过去好像也白净了许多。能称得上好书者，却依然不多。一般的书，是买回家的，好书是"淘"回家的。

宛然如真——中国乐器的生命性

何谓要"淘"的好书？仁者见仁，智者见智。依我之管见，书者，拿在手上，只需读过几行，便会感到安稳，心情如平静湖面上无声滑翔的白鹭，安详自在。好书者，乃人类精神的安慰剂，好心情保健的灵丹妙药。

在笔者案头上，有一本《水远山长——汉字清幽的意境》，称得上好书。它是"幽雅阅读丛书"中的一本，作者是台湾文人杨振良。杨先生祖籍广东平远，2004年猴年是他48岁的本命年。台湾没有经过大陆的"文革"，中国传统文化在杨先生这一代人知识与经验的积累中一直传承下来，没有中断，不需接续。

台湾东海岸的花莲，多年前我曾到访过那里：青山绿水，花香鸟鸣。作者在如此幽静的大自然中写作，中国文字的诗之意境，词之意趣，便融入如画的自然中去了。初读这本书的简体字书稿，意绪不觉随着文字，被带到山幽水静之中。

策划这套书的杨书澜女士邀我作序，对我来说是一个机缘，步入这套精美的丛书之中，享受作者们用情感文字搭建的"幽雅阅读"想象空间。这套书包括中国的瓷器、书法、国画、建筑、园林、家具、服饰、乐器等多种，每种书都传达出独特的安逸氛围。但整套书之间，却相互融合。通览下来，如江河流水，汇集于中国古代艺术的大海。

笔者不是中国艺术方面的专家，更不具东方美学专长，只是这类书籍不可救药的一位痴心读者。这类好书对于我，如鱼与水，鸟与林，树

与土，云与天。在生活中，我如果离开东方艺术读物，便会感到窒息。

中国传统艺术中的诗、书、画、房、园林、服饰、家具，小如"核舟"之精微，细如纸张般的景德镇薄胎瓷，久远如敦煌经卷上唐墨的光泽，幽静如杭州杨公堤畔刘庄竹林中的读书楼，一切都充满着神秘与含蓄之美。

几千年来古人留下的文化，使中国人有深刻的悟性，有独特的表达，看问题有特别的视角，有不同于西方人的简约。中国人有东方的人文精神，有自己的艺术抽象，有自己的文明源流，也有和谐的生活方式。西方人虽然在自然科学领域，在明清时代超过了中国。但是，他们在工业社会和后现代化社会，依然不能离开宗教而获得精神的安慰。中国人从古至今，不依靠宗教而在文化艺术中获得精神安慰和灵魂升华。通过这些可物化可视觉的幽雅文化，并将它们融入日常生活，这是中国文化的艺术魅力。

难道不是这样吗？看看这套书中介绍的中国家具，既可以使用，又可以作为观赏艺术，其中还有东西南北的民间故事。明代家具已成文物，不仅历史长，而且工艺造型独特。今天的仿制品，虽几可乱真，但在行家眼里，依然无法超越古代匠人的手艺。现代的人是用手做的，古代的人是用心做的。当今高档商品房小区，造出了假山和溪水，让居民在窗口或阳台上感受到"小桥流水人家"，但是，远在历史中的诗情画意是用精神感悟出来的意境，都市里的人难以重见。

宛然如真——中国乐器的生命性

现代中国人的服饰水平，有时也会超过巴黎。但是，超过了又怎样呢？日本人的服装设计据说已赶上法国，韩国人超过了意大利。但是，中国服装特有的和谐，内在的韵律，飘逸的衣袖，恬静的配色，难以用评论家的语言来解释，只能够"花欲解语还多事，石不能言最可人"。

在实现现代化的进程中，我们千万不要忽视了自己的文化。年近花甲的韩国友人对笔者说，他解释中国的文化是"所有该有的东西都有的文化"，美国文化是"一些该有的东西却没有的文化"。笔者联想到这套"幽雅阅读丛书"，不就是对中国千年文化遗产的一种传播吗？感谢作者，也感谢编辑，更感谢留给我们丰富文化的祖先。

阅读好书，可以给你我一片幽雅安静的天地，还可以给你我一个好心情。

2004年12月8日于北大蓝旗营

以器映道　深体人文

林谷芳

中国人喜谈"道器",以"形而上者谓之道,形而下者谓之器",由此,乃多有着力于"道器之辨"者,就怕以器害道,使人文流于表象,生命落于枝节。但其实,谈道器,在"严其别"外,更可举"道器合一"。

说不能只执于别,是因以器害道,固让人孜孜于末节,但以道轻器,尤让人流于空疏。以艺术而言,只在器上转,你就追逐技术,花指繁弦,虚矫呈现;但若就在道上谈,你仍然只执于概念,离乎作品,空言大义。以此,真正的艺术家乃须道器得兼,对具体的外现能掌握,对内在的精神能呼应。且何止得兼,能被称为大家者,更就道器合一,"以道显器,以器映道"。

个人如此,历史中成其典型的文化亦然。有形上的拈提总有形下的映现,有形下的呼应就有形上的标举,以此,你想契入,固可"以道入",亦可"以器合"。

而虽说"以道入""以器合"因人而异,但谈音乐,先以器入,则有其必须。必须,是因音乐抽象整体,直以道入,空疏之病尤大。

以器合,可以就作品论,但音乐艺术的门坎高,没受专业训练,就

宛然如真——中国乐器的生命性

难在此判准。以器合,也可以直接就乐器说,它内在讯息的丰富会让你惊讶。

乐器不像许多人所想的,只纯然是个表现音乐的载具而已,它是历史发展的产物,是文化美学的外现,也因此,它有自己的个性。而在中国,这个性尤为突出,因为它直指一定的生命情性,"见器犹见人",你可以由此拉出的,何止于音乐,更是生命。

这生命,在古琴,是高士;在琵琶,是侠客;在竹笛,是书生;在筝,是儿女;在胡琴,是常民百姓。可以说,涵盖了中国人生命情性的全面。

而何止于生命,更及于文化,这其中所能契入的,还涉及社会阶层、文化特质,乃至历史气象的变迁,透过这具象的存在,许多抽象的精神竟可以如此被我们深刻而贴近地感受着。

所以这书,既在谈乐器,也不只在谈乐器,虽聚焦于音乐,映现的却是更广的人文。对一般人而言,它不构成门坎,但真掌握了它,你其实也就掌握了一把开启生命观照、契入中国文化的钥匙。

楔子

一、谈中国文化，为何独缺音乐一环

谈音乐难，因为音乐抽象。就因这抽象，谈来乃多主观之想象。

谈中国音乐更难，因为抽象之外，它又居于弱势。

弱势，可以从两方面来看，一是相对于西方音乐，它真弱势得可以，所以一般不谈它；要谈，就只用西方的观点直接加诸于他。

弱势，不仅在面对西方，也来自它在自体文化的地位。

中国文明是个大文明，历史悠久，绵延广袤，影响深远，诸事乃多有可观者。可有意思也令人遗憾的是：诸方皆擅，却"似乎"于音乐例外。

音乐例外，的确，我曾在所著的《谛观有情——中国音乐里的人文世界》中，以下列的句子问过大家：

提起中国文化，你可能想起：

哲学里的老庄孔孟、大乘佛学；

文学里的诗经楚辞、李杜苏辛；

绘画里的范宽、李成、八大、石涛；

史学里的《史记》《资治通鉴》；

书法里的王羲之、黄山谷……

但音乐呢？

提起中国音乐，论人，你很难直接想起可与上述哲人、画家、诗人、书家并列者；论作品，又哪里有可与《溪山行旅图》《鹊华秋色图》《快雪时晴帖》《寒食帖》及其他经典诗作、文章相论者。也所以，近代论中国文化之诸君子，于哲思、于书画、于诗词固多有发扬，固多能由之发而为美学者，却独于音乐少有提及；有，也只在神话传说或个人的片面经验中带过。

神话传说，是指中国的礼乐。

礼乐在官方或儒家的说法中，被认为"尽善尽美"，许多人常举"子闻韶，三月不知肉味"以说明它有多好。

但实情是，用句现代话讲，礼乐本是种"政治仪式音乐"，而仪式音乐之感人并不在音乐本身，它感人，关键更在它仪式的神圣性。政治仪式音乐就像祭孔音乐般，重点在它理念的象征。礼乐，是以音乐强化社会秩序，是在型制象征上直接体现君君、父父、臣臣、子子的音乐。听它，跟听一般音乐不同。

历代最完备的封建制度在周代，周代礼乐因此成为各朝师法的对象。所谓"大礼与天地同节、大乐与天地同和"，封建制度的完备，礼与乐功不可没，它将社会秩序直接连接于天地法则，所以天子有天子之礼、天子之乐，诸侯有诸侯之礼、诸侯之乐，一丝一毫，逾矩不得。孔子感叹"礼崩乐坏"，正在感叹社会失序，君不君、臣不臣、父不父、子不子。他祖述尧舜、宪章文武、删诗书、作礼乐、记春秋，正是要匡复这社会秩序。他闻韶，三月不知肉味，其实是见到先王之乐仍存，匡复有望的激动，与音乐本身的艺术感人并不直接相关。

礼乐虽是历史的实存，但礼乐却被神化，诸多哲人、史家乃至文人，提起中国音乐，就在这神话中作想象的满足。

而个人的片面经验呢？这是指论者将自己少数的中国音乐经验放大为全体，举例而言，当代新儒家徐复观的《中国艺术精神》，于美学、诗词、书画多有论及，谈音乐则仅寥寥两三页，所述就在古琴与京昆，不仅量上极为不足，也谈不上什么论点。

寥寥几笔中，琴常被谈及，是因琴棋书画，琴列四艺之首，它已成为文化象征。画家多不谙音律，但携琴图、松下弹琴图、弹琴观瀑图却是水墨常见之题材。此外，琴是乐器中唯一留有大量论述——琴论者，其哲思与文采，正可让文人不须借助实质的音乐经验而另有所得，引用自众。

谈昆，主要因它为文人日常雅好，文学性强。但正因如此，文人谈它，多的乃是词情，于声情着墨就少；而即使有声情，昆在中国音乐中毕竟也只为戏曲之一种，更遑论戏曲之外另有器乐、歌乐、曲艺乃至宗教音乐。至于京剧虽不同于昆曲，能通于雅俗，但依然只独占一味。

正因如此，我那《谛观有情》的一问，许多人的确答不上来！

答不上来，会不会正因中国音乐确如上述，它只在神话传说里放异彩，只在某些独特片面的领域里有可观？

答案当然不是！

二、关键在态度：视角一变，眼界就开

不是，可以来自论理。

规模小的文化，在发展上可只独占一味，但大文明不然。

部落文化可精于雕刻，而拙于绘画；可在诗歌大放异彩，于建筑则无可观。大文明不然，它积聚众多人口，须满足不同阶层需要，历史悠久，都市发展，都使它有更多积累，加以文化交流，触动既多，面相就广。

因此，它在各领域之建树，相差不会太多。何况文学、美术、音乐都是基底艺术，是只要有人就有的一种文化，你如何去解释中国有如此灿然大观的文学与美术，而独缺深刻之音乐？

不是，更可以来自经验。

经验是实际去了解、去接触，接触后你就晓得它的样态是如何丰富，难怪查一下音乐辞典，它会说，中国的民歌何止万首，戏曲就有约四百种，曲艺就有两百多类，器乐的多样更不在话下。

但为何音乐这么多，接触的人还那么少，是因为急速的现代化使传统变得

稀薄？实情不然！关键在清末民初西潮刚入时，多数人固还在听传统音乐，但有论述能力的知识分子眼中却已无中国音乐了！

所以说，缺乏中国音乐的经验是果，原因是你先排斥去接受这种经验，根柢的，还是个态度问题。

态度决定视野。君不见，世界的文化如此多彩多姿，人类学估计全世界约有三千种文化，但在殖民时代，西方人眼中除开西欧，其他的都叫野蛮，要待得人类学出现，才逐渐打开视野。

知识分子对中国音乐的态度，来自西潮东渐而致的文化位差。这文化位差使我们对传统丧失信心，总从否定的角度来看它。

五四对传统就是个典型。

然而，尽管如此，文学、美术却都挺住了，虽然有段低迷，但不久，中国人提起它，似乎仍有几分骄傲——尽管不时的，也"自然"流露出这些虽好，却都属于过去的荣光，我们还得跟西方多多学习的表情。

相较之下，音乐不然，西潮摧枯拉朽地将它彻底击倒了。

会如此，导因于一个重要的因素：在录音机发明之前，音乐是不能被"独立"保存的。

文学、美术的作品离开人还可"独立"存在，你一时看不清它的价值，物换星移或观念一改，看它，又是另番景象。

音乐不然，它的活体保存在人身上，你忽视了它，没人传唱，哪天即便观念改了，却也无法再找回来。

历史中的音乐因此流失得特别快，所谓"欲亡其国，先亡其乐"，改朝换代，前朝的音乐常就不见了。

就因此，虽都同样在西化思潮中被否定，可要摆荡回来，音乐就较文学、美术难上许多。

但难，并不代表不可能，关键仍旧在态度。

态度一转，你就发觉传统音乐虽大量流失，真要接触，也没想象的困难，中国文化毕竟绵延广袤，中国音乐的类型毕竟繁多，尽管有消失，许多东西却只是由显而隐。

态度一转，你就会发觉，"乐为心声"，它像语言般，有它的顽固性在，也所以尽管自清末"学堂乐歌"开始，我们学校的音乐教育已全盘西化，但多数人唱歌仍用我们自己的方法唱，多数人视谱，也仍旧喜看数字谱，只因数字谱的谱性与传统的工尺谱相同。

这种顽固性缘自对自身艺术特质的偏好，这特质在长期历史发展中形成，它自成系统，有其内在的美学自圆性。这美学自圆性，最贴合中国人的生命经验、心灵特征，离开它，想达致乐为心声就不可能，其情形正如中国人之用中文表达，中国水墨无论从笔墨章法都与西方不同般。

的确，从艺术特质切入，你就会发觉中国音乐自成天地，独擅一格，与西方相较，既各有所长，谈民族心声，则远为贴切。

谈中国音乐的艺术特质，可以自许多面相进入，从美学到具体的表现手法，以至有机而完整的乐曲，在在都因它自成圆满，有心人乃可以从单一的线索回溯整体。

举例而言，就因有阴阳相济的宇宙观，才产生虚实相生的美学，由此中国音乐乃特别重视实音（主音）与虚音（行韵）的运用，由之而产生如古琴或昆曲般一唱三叹的音乐风格。

再有，就因中国美学深受老庄自然哲学的影响，于是中国音乐才有许多从标题就直示放情山水的乐曲，曲中也不乏大量"自然声响"的直接引入，就如丝竹名曲《春江花月夜》的摇橹声流水声、琴曲《流水》中大段以滚拂指法带出的流水段落般，中国音乐何止不排斥自然声响的引入，乐器如果不能以模拟

或象征的手法处理自然，就不可能成为主要乐器。

这样的首尾相贯、系统有机，使我们谈中国音乐不能分割来谈，例如以为中国乐器不科学，因此尽可以直接用西方乐器来表达中国文化深刻的生命观照。

这首尾相贯、系统有机，也使纯然地在音乐中区分形上形下缺乏意义：谈形上看似核心，却可能空疏，谈形下看似有限，却一样可以举一赅万。

三、乐器是把钥匙

举一赅万，是通透，看事物就在通透，能通透，从具体入，反更能寻迹而得，而具体的关键之一，就在乐器。

乐器是器乐之本，是器乐的载体，而器乐则是歌乐之外音乐的总称。以音乐与生命的贴近而言，自以歌乐为最，因为声是人所发、歌是人所唱，人乃最能共鸣；且歌乐通常有词，语言文字既是人类抒发情感、沟通彼此最自然有力的工具，歌乐之动人与重要乃不在话下。

相对于此，器乐抽象，美学距离感较远，引起贴身的感动较难，但器乐也有歌乐没有的优势。

优势首先在它的幅度，尽管人声在不同艺术形式因不同发展而多彩多姿，但毕竟受限于声带，未若器乐吹、打、拉、弹，只要能发声的，都可入乐。

优势更在它的极限。人声有音域、音色乃至速度、和声、复调的一定限制，器乐则远远冲破了这个局限。

优势也在它较远的美学距离感。陶潜对歌乐与器乐的感染力曾有传世的名言：

"丝不如竹，竹不如肉。"

他说的是：弹弦乐器的感染力不如吹管，吹管则不如人声。

陶渊明的时代并无拉弦乐器，丝就是发出点状音的弹弦乐，点状音与人声距离最远，所以与人较难直接感通；吹管虽是连续音，可惜多受音孔所限，不好发出人声般穿越音阶的弹性音、滑音——而这类音正是人类不用意义语言表达情绪时的声调，所以也远了一些。

然而，这美学的排列倒过来也说得通：

肉不如竹，竹不如丝。

在人的情感经验里，所谓"不关己，关己则乱"，意指情感过度地贴近，人就丧失了对事物观照的能力，也就无以自当下的情境扩充超越。用中国艺术的说法，这艺术就少了意境，而这意境，正就是弹弦的特色，琴、琵琶一两个单音，往往就能点出一种意境来，但"歌，唱得很有意境"却是很少见到的形容。

意境，是生命的扩充与超越，于是在器乐里，我们反更能感受一个民族更深的内在。

优势也在器乐有它更深、更直接的真实。歌乐感人，中国的歌乐讲究声情与词情兼备，声情是音乐的感染，词情是歌词的牵引，而后者还往往成为主要的部分。

器乐不然，它直接诉求音乐，音乐抽象，不好藉事论理，但因此也就不流于文字的概念与装饰，也所以透过器乐可以更照见一个人、一个族群乃至一个文化的真实。

器乐重要，音乐世界里谁都不敢轻忽它，而乐器是器乐的载体，重要自不在话下，但中国乐器实际受到的待遇却大有不同。

一般人乃至音乐家眼中，有些乐器的确重要，例如钢琴、小提琴，号称乐器之王、之后，原因无它，因它性能卓越，表现力既深且广。但更多的民族乐器则不然，原因也无它，因它性能有限，表现力受限。

这样来论列乐器，似乎自然，但如果再进一步问，要有怎样的性能与表现

力时，问题就来了。

你要用水墨画出油画凝固堆叠的量感，水墨当然就是拙劣的媒材，但换个角度，你要用油画写出水墨晕染渗透的流动，油画也只能相形见绌。

所以说谈性能、谈表现力，还先得谈想表现的是什么。

要洪亮伟大，西方声乐头腔体腔的共鸣就专长，要水磨婉转、一唱三叹，中国戏曲的行腔转韵就扣人心弦。

歌乐如此，广垠的器乐更如此，谈和声、音响，钢琴自是不做他人想，但要讲气韵生动、虚实相生，则不能做出弹性音、滑音这行韵手法的乐器又怎能成为称职的乐器。

所以关键还在观念。

这观念的误区，在以西方的标准看待自己，而更根柢的，是无视于乐器乃历史演化的结果，它并非只是工艺科技上的"客观"成果。

举例而言，中国的古琴音量很小，正缘于琴是用来进德修身、用来给自己与三两知音听的，音量原不须大；且小，更逼使听者须沉下心来听，这是个高明的心理学设计，否则以周代中国已可以铸造每钟可发出两个音的编钟，对由木板合成的琴要说无法扩充其音量，其谁能信？

所以说，历史乐器之成为现在的样貌，其实是美学理念与音乐表现长期激荡的结果，此结果使乐器充满了独特性，从这独特性还原，也就可直接窥到这文化的心灵特征。

正因乐器具有独特的性能与外表，又可直溯那心灵与美学的特征，所以从乐器契入音乐乃至文化系统确是一种方便与殊胜，也所以，尽管我在自己所著的《谛观有情——中国音乐里的人文世界》中，以最多的篇幅在生命境界、美学理念与表现手法上做了系统的连接，但有意思的是，许多非中乐界人士尤其西方音乐家最直接的触动，却来自我谈中国乐器的那章。

宛然如真——中国乐器的生命性

　　谈乐器可以有许多谈法，从材质、结构、演奏法到美学，而我在这章尽管各部分都点到了，但许多人最感兴趣、印象也最深刻的则是它的"宛然实在"。在这章里我说明了中国传统的五个重要乐器，与特殊生命情性的关联：琴／高士、琵琶／侠客、笛／书生、筝／儿女、胡琴／常民。西方人在此，尤其讶异于中国乐器彼此间竟有这么明显的生命对应，相较之下，西方乐器固也有它的个性，但与某种生命属性的连接并不明显。

　　这是个有意思的对照，"乐为心声"，乐器与生命属性的连接，因此也就不只反映了中国器乐独特的历史发展，更根柢地映照了中国人在音乐乃至生命上不同于西方人的一种态度。

　　由此切入，你就拥有了一把解译中国音乐的钥匙。

目　录

幽雅阅读 ……………………………………… 吴志攀 / 1

以器映道，深体人文 …………………………… 林谷芳 / 1

楔子 …………………………………………………… / 1

一　余响入霜钟　琴 / 高士 ………………………… / 2

　　琴是文人音乐的代表，寄寓的是山林之志，正如高士。高士融入自然，体得春秋，超于物外。在此，生命虽纵浪大化，丘壑却静观而得。

二　执铁板铜琶，唱大江东去　侠客 / 琵琶 …………… / 46

　　琴属文人，琵琶则在江湖；琴是高士，琵琶则为侠客。明朗直捷是琵琶的本色，正如侠客在现前当为中承担，这生命的大气使琵琶出入雅俗而无碍。

三　长吟入夜清　笛 / 书生 ………………………… / 94

　　一根竹管，看似日常，却映现无比风光。笛如书生，风流俊逸，悠扬潇洒。相对于琴的山林志、琵琶的江湖行，笛则须有书剑香。

四　玉柱冷冷对寒雪　筝 / 儿女 ……………………/126

筝擅写儿女之情，或幽微、或淡雅、或质朴，却都温润体贴，娓娓道来。琴与筝，形虽似，映现的却是两般风光。

五　百姓的讴歌　胡琴 / 常民 ……………………/154

"地本庸微"的胡琴，原与戏曲高度相连，拉的就是百姓心声。形制众多，因地而变，是"一方水土一方人"的音乐写照。

结语：中国乐器的当代生命………………………………/180

历史乐器原有其一定之生命性，执此器者亦必就此生命性观其长短，于器乃得有成，于人就能相应。到此，人器合一，道器合一，才真是道艺一体的体现。而中国音乐虽大，由此契入，正如禅门依学人情性举公案锻炼般，一超直入，亦必可期！

"幽雅阅读丛书"策划人语…………………………………/199

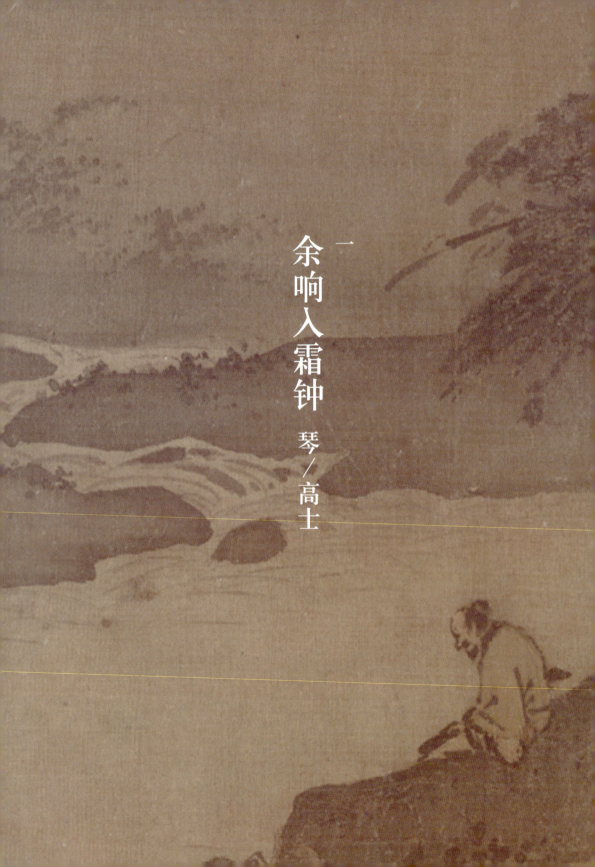

一 余响入霜钟

琴／高士

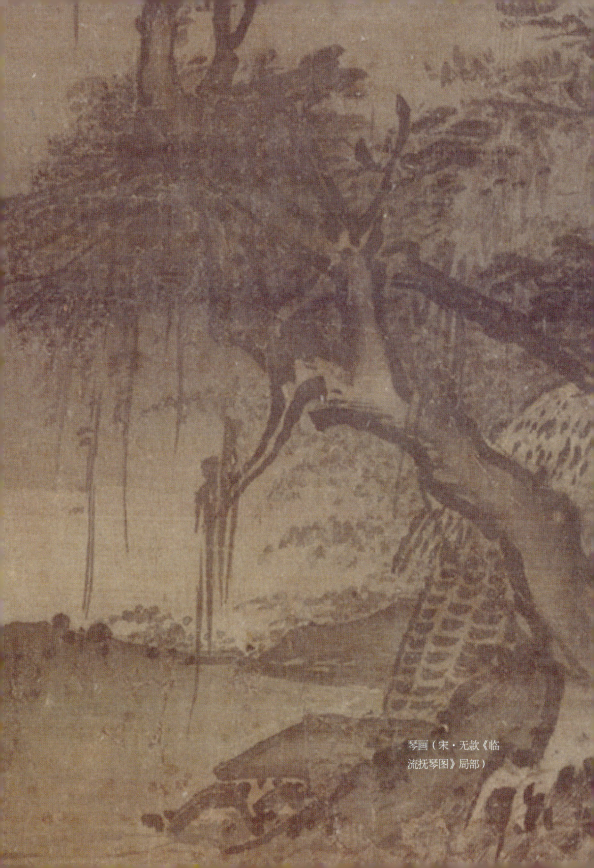

琴画（宋·无款《临流抚琴图》局部）

> 蜀僧抱绿绮，西下峨眉峰。为我一挥手，如听万壑松。
> 客心洗流水，余响入霜钟。不觉碧山暮，秋云暗几重。
> （唐·李白 《听蜀僧浚弹琴》）

以乐器契入中国，解码的钥匙首先在琴。谈乐器与特殊生命角色的连接，琴不作第二人想，它是文人音乐的代表，文人在此所示者为山林之志，琴乃直接等同于高士。

一、文人音乐的代表乐器

谈中国音乐不能不谈文人音乐，文人是中国社会的特殊阶层，他握有文字利器，具备论述能力，但并不就等于近代意义上的知识分子。

文人与知识分子相较，一是通人、一是专才。通人是于生命诸相互为穿透融通，不以一技一艺为足。苏东坡就是个代表，他擅诗词、勤政事、通佛理，连世俗的东坡肉都与他有关，这种穿透融通并不在抽象学问，而在生命的体践所得。

这样的文人阶层在中国历史上扮演着重要角色：他写史，臧否春秋；他赋诗填词，成就斐然文学；他欲契大道，体践哲思；而更特殊的，他还从政，与科举有不解之关联。他受儒家最直接的影响，自许"内圣外王"，

既要求自身内在的完整，又念念不忘以天下为己任的经世致用，甚且认为此两事本即为同一事。

在文人这样的角色下，琴很早就已为进德修身之用。先秦时，"士无故不撤琴瑟"，不过，这时的琴虽主要在修身养性，但世间的味道还浓；弹琴赋歌，雅颂兴群，仍多世间之咏叹，后世的高士形貌还不完全清晰。

谈高士形貌，得谈文人生命在儒者之外的另一面。

儒者之理想不可谓不高，儒者之内圣外王不可谓不透，但这都着眼于人世之一面，而人世原尽多纠葛，尽多不随己意者。在董仲舒（汉朝）罢黜百家、独尊儒术使儒者与仕进科举紧密相连后，这现世的纠葛与不如人意乃更甚。

更甚，不只缘于理想与现实之差距，还因于统治者与文人生命情性的不同。统治有其权力的本质，在此虽有道术之辨，但君王既有无上权威，文人在此，不承其言、观其色，即常遭贬，于是，"遭时不遇，有志未伸"竟成为文人生涯的典型写照，由之忧愤以终者更不知凡几。

这是"钟鼎"，它压得人够重，还好中国文化还有"山林"，它让人舒展，而在此，就得谈道家。

相对于儒的钟鼎,道是山林;相对于儒的人世,道是自然;相对于儒的进取,道是谦冲;儒将人置于核心地位,道却要人回归自然,如此乃能冥合大道。

正因有这相对性,谈中国文化就须注意它的外儒内道;谈文人,就得儒道并举,作为文人音乐的琴也如此。

就此,我们可以用一句话概括琴的历史发展:"始于名教而成于反名教之手。"在先秦,它是儒家进德修身之器,带有浓厚"文以载道"的色彩,所以有关琴的起源得溯至伏羲,琴原先为五弦,加为七弦也得托诸文王武王——尽管它可用于诗歌之讽诵,尽管"伯牙鼓琴,六马仰秣"有其音乐性的表现,但琴最初不仅是礼乐的乐器之一,它基本的精神就在礼乐。

琴明显成为音乐性极强的乐器,其完成大体在六朝。六朝是道家思想勃兴的时代,身处乱世,文人淑世理想既不得发挥,乃转而寄托山水,山水田园的诗篇、庄老清谈的哲思就成为这时代的特色,琴因此也转换了角色,从儒家讽诵寄情、进德修身之用,转而为纵浪大化、放情山水之依。于是,从先秦、经两汉至六朝,琴器型制固产生了变化,音乐角色更大幅改变,到此乃成就了一个真正在音乐天地里自圆、自足的世界——尽管这音乐的形式、内涵仍指涉浓厚的哲理。

这样的角色转换或延伸使少数的琴乐虽仍保有儒家气息，但多数琴乐则更有道家味道，而艺术既作为生命重要之出口，文人乃常将琴作为重要乃至唯一的音乐寄托，琴于是成为严格意义下唯一的文人乐器，琴乐就等于文人音乐。而文人在文化上既具有他优越的地位，琴就在历史留下了最多的资料。

资料，一是乐曲。琴曲数量远多于其他中国乐器，历史中所遗琴曲计有六百五十八首，这些曲子因不同"打谱"则产生了三千三百六十五种传谱。[1]

乐曲之外，是琴谱的传抄刻印，正式刻印的琴谱也远多于其他乐器。

这些琴谱，基本上都含有对琴乐、琴器、琴曲之论述，以此乃完成一完整之琴学，这点，更为其他乐器所不及。原来，中国音乐最多的论述在雅乐，由于牵涉政治的正当性，历代官方都花工夫于此，但雅乐之论述，主要在乐章、乐器型制及乐律，极少处理音乐本身。琴乐不同，从形下到形上它一应俱全。

琴曲、琴谱、琴论之外，还有琴器。

1. 琴谱是只记指法，不直接记音高节奏的"指法谱"，它留下了许多空间让琴人自由发挥，而将琴谱化为实际音符的作为，就叫"打谱"，诸家皆有自己的掌握。

宛然如真——中国乐器的生命性

琴：作为天地的象征，琴器型制即早就定于一，仅形状略有不同，而其各部亦皆有寓意或典故。
长三尺六寸六分，象征一年三百六十五日有余；宽六寸，象征六合；面板弧形，底板平宽，象征天圆地方；十三徽，象征十二月加闰月。

左：仲尼式
中：伏羲式
右：焦尾式

琴重要，琴器乃得到更好的照顾，而以生漆完全包覆的表面又让它可持之久远，所以迄今还有唐琴、宋琴，不只可溯至千年，也都还能弹奏，甚且出自谁人之手、经过谁人品鉴也斑斑可考。

琴曲、琴谱、琴论、琴器是琴乐之主体，但琴的资料尚不止于此，它辐射所及的文化面相也远较其他乐器为多，这里包括琴的故事传说，与琴相关的文学书画等，一般人由之也最能看到琴的高士形象。

二、琴的高士形象

琴诗多，传世之作多在写琴之高逸旷远，例如李白的《听蜀僧浚弹琴》：

蜀僧抱绿绮，西下峨眉峰。为我一挥手，如听万壑松。
客心洗流水，余响入霜钟。不觉碧山暮，秋云暗几重。

"为我一挥手，如听万壑松"，写出琴与自然的直接相契。"客心洗流水，余响入霜钟"则写琴涤清俗虑、以韵致远的音乐效果，人到此乃形神俱释。

王维的《竹里馆》则直接是隐逸生活的写照：

独坐幽篁里，弹琴复长啸。深林人不知，明月来相照。

而即便是感叹世人不识琴心，刘长卿的《听弹琴》亦以琴之高逸对世人之俗情：

泠泠七丝上，静听松风寒。古调虽自爱，今人多不弹。

其实，琴曲，也非都在咏高逸之情，它另有一半，则在抒文人的人世感怀。诗原可以兴，可以怨，"感时兴怀"既是文人现实的生命基调，诗词之咏叹于此固为必然，原来作为儒者之琴，若不局限于礼乐或狭义的进德修身，在其艺术形式已达一定完整时，亦必有诸多在此之抒发，例如《胡笳十八拍》乱离中的家国之情，《幽兰》逢时不遇、孤芳自赏之境，但这类的咏叹并未能成为琴乐印象的主体。

未能成为印象主体，一来是这些情怀与别的乐器相叠，二来是这属于世间的部分，其他乐器常更好淋漓尽致，而以琴之淡雅清远，它最不共的，还是那现实的超越与山林的寄怀。

所以说，高士虽非琴之全部，但它却是琴最直接、最主要的生命形象。咏叹人世，其他乐器亦擅，谈高士淡远，则唯琴独尊。

琴画（宋·无款《临流抚琴图》）：琴为文人四艺之首，历来连接于高士，山水抚琴是典型的文化意象，文人画常以琴入画，其他乐器则属偶见。

琴的高士淡远不止在文学，水墨，尤其文人画更是这印象主要的塑造者。

"听琴""松下弹琴""弹琴观瀑""携琴"图，皆是文人画常见的题材，名画中有琴者乃众。

与文学相同，画作直接写弹琴听琴之意之态者并不多，但以琴入图却是普遍现象，所以如此，概因琴棋书画在宋后已成为文人四艺，而琴居其首，文人对之既不陌生，书画里写琴原属自然。

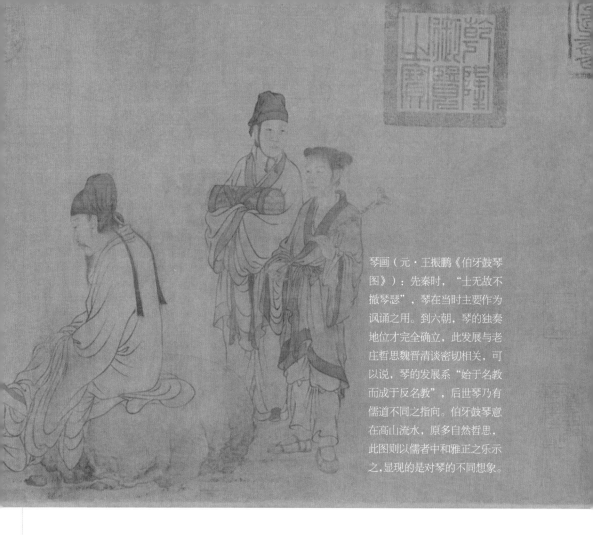

琴画（元·王振鹏《伯牙鼓琴图》）：先秦时，"士无故不撤琴瑟"，琴在当时主要作为讽诵之用。到六朝，琴的独奏地位才完全确立，此发展与老庄哲思魏晋清谈密切相关，可以说，琴的发展系"始于名教而成于反名教"，后世琴乃有儒道不同之指向。伯牙鼓琴意在高山流水，原多自然哲思，此图则以儒者中和雅正之乐示之，显现的是对琴的不同想象。

然而，话虽如此，四艺虽为文人必习，但真能通达音律者，毕竟远较书画为少，即以琴曲为例，其遗留颇巨，但绝大多数却为文人遣兴之作，能传世者比例并不高，一般文人不从较陌生的音乐本身，以能运用之水墨写琴寄怀亦属当然。

就因寄怀，所以常见图像皆为隐者山居抱琴弹琴之图，此琴且往往随意以笔横抹成之，直就写意，正所谓"但识琴中趣，何劳弦上音"耳。

13

当然,琴被画得多,更根柢的,缘于"庄老告退,山水方滋"。山水画是水墨之大宗,主要承老庄之哲思,将人溶于大化,所写尽在山林,而将成于老庄的琴入画,以琴托画,也以画托琴,就成就了琴高士的形象。

除开文学、书画外,琴的高士形象也直接来自传世的故事:最知名的则在伯牙、子期。

伯牙鼓琴,钟子期听之。方鼓琴而志在太山,钟子期曰:"善哉乎鼓琴,巍巍乎若太山。"少选之间,而志在流水,钟子期又曰:"善哉乎鼓琴,汤汤乎若流水。"钟子期死,伯牙破琴绝弦,终身不复鼓琴,以为世无足复为鼓琴者。(《吕氏春秋·本味》)

这"伯牙碎琴以谢知音"的故事传诵千古,讲的是人、乐的相知,琴高山流水的印象也直入人心。

同样知名的还有嵇康与《广陵散》之事。

《广陵散》是琴名曲,得者秘而不传,嵇康善此曲,后因得罪当道被处死,临刑时,竟"索琴而为广陵散一曲",并叹道"从此广陵绝矣!"

就因嵇康为竹林七贤之一,就因他这临死犹与名曲共终,所以尽管世

人知《广陵散》之内容、闻《广陵散》之演奏者虽极少，但广陵散三字竟就成为音乐之同义词，"广陵绝响"也从此用于乐家之逝，而《广陵散》虽为咏聂政刺韩王之"人间事"，却因嵇康此人琴之绝，而益增琴非凡器之印象。

这些由诗词、书画、典故来的印象，使人对琴无论识与不识，皆有其想象，文人在此亦多有寄情拈提，如张潮《幽梦影》所言：

松下听琴，月下听箫，涧边听瀑布，山中听梵呗，觉耳中别有不同。

"空山无人、水流花开"二句，极琴心之妙境。

陈眉公《小窗幽记》：

景：
山房置古琴一张，质虽非紫琼绿玉，响不在焦尾号钟，置之石床，快作数弄。深山无人，水流花开，清绝冷绝。

韵：
窗宜竹雨声，亭宜松风声，几宜洗砚声，榻宜翻书声，月宜琴声，雪宜茶声，春宜筝声，秋宜笛声，夜宜砧声。

香令人幽，酒令人远，茶令人爽，琴令人寂……

怪石为实友，名琴为和友，好书为益友……

扫径迎清风，登台邀明月。琴觞之余，间以歌咏，只许鸟语花香，来吾几榻耳。

于琴得道机，于棋得兵机。

楼月宜箫，江月宜笛，寺院月宜笙，书斋月宜琴。

三、琴器之成

古琴之能为高士，固有应对于由儒而道之发展，有它来自于其他文化面相之印象，但在此尤不可忽略的是：古琴本身的音乐条件。就因这音乐条件，所有的发展与附加才不致如礼乐般，有过多非音乐的想象与衍生，却见不到它直入人心的音乐能量。

的确，即使不谈它的文化印象，直就音乐来说，琴也非常特别，甚至特别到你不须具有中国文化的任何认知，也能感受到它的某种魅力，觉得它必然指涉一定的文化厚度。

谈器乐，得先从乐器谈起，它是音乐的载体，这载体的型制一定程度决定了音乐。谈琴乐，更得从琴器谈及，因为比诸其他乐器它尤有不同。

谈乐器，材质、结构是基底，琴亦然。

说材质，就在谈音色。琴大多以梧桐木为之，以梧桐为材是中国乐器的一个特色，它显现了与西方基底的不同。

西方的木作乐器，率皆以硬木、薄板为之，板薄才好导音共振，硬木

梧桐：中国木造乐器皆喜用梧桐，梧桐质松，"其音醇厚"。琴尤其将此特性彻底发挥，使凤栖梧桐的神话与琴器之神品相互辉映。

则因弦须一定张力才能发声，为撑住此张力，又要薄板导音，木质乃必须坚硬，否则就塌陷破裂。

中国乐器不同，它用软木、厚板。为何用软木？因要直取木质之声；而软，还必须能撑住弦的张力，板就须厚，由此所得音色就不像硬木般高而明亮，而是圆而松沉。中国人以为直取木头之声，是见其本质，松沉音色则引人中和醇厚，不会导致情感的直接亢奋，甚且能安定心灵，这与一般想撩起情绪反应的乐器制作恰成两极。

琴"松沉"的音色是它最根柢也最特质的存在。一般而言，西方乐器要沉，音域就得低，弦就得粗，其音乃紧，如低音提琴般。但琴不然，它松而沉，予人淡泊、从容之感。醇厚，本与中庸的哲思有关，松沉更直接关联于整体人生的观照。

就材质基点，古琴是个典型，它以梧桐特质将形上、形下作了最好的连接。

材质外，还得谈结构，有了结构，琴才成之为琴。

谈结构，主要在共鸣。相对于西方乐器，中国乐器的共鸣箱都较小，不希望太多扩充的共鸣正要它保持本质的音色，这在琴是典型，坦白说，它的共鸣箱并不符合所谓共鸣的原理，但乐器原不只是科学工艺的事实，

它更是种文化价值的选择。

这选择使古琴在松沉音色外,又有了另个特点:小的音量。音量小是因用来给自己或三两知音听的,就此,琴的音量是个很符合心理学的设计:当你不想听时,它不形成干扰;当你静下心来,它又声声入耳。而前提既是你必须先静下来,就达到了它修身养性乃至返观归零的目的。

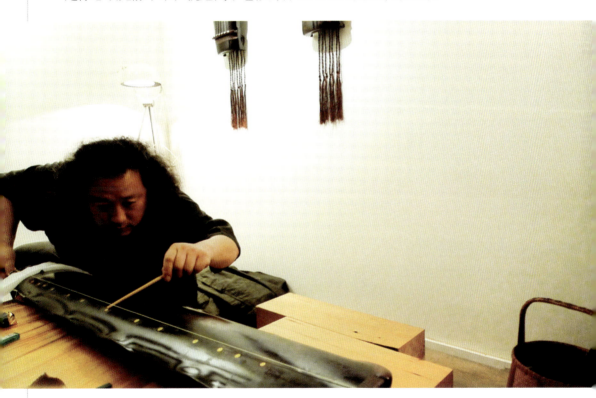

斫琴:斫琴工序复杂,步步讲究,斫琴者如唐代雷氏一家,亦可历史留名。(图为当代斫琴家王鹏)

宛然如真——中国乐器的生命性

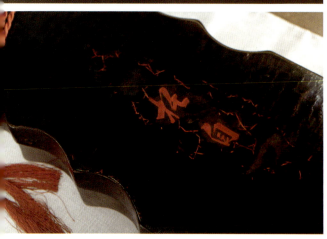

琴器之美：琴适合久藏，琴器亦成鉴赏文物，名琴皆有文人雅赏之琴名及断纹，不仅形成琴器特殊之美，亦常用以断定年代。（图为宋琴"托自"，钤印："清宁夏汉知吴氏家藏"）

四、琴器之美

然而，除了材质、结构，琴器的外形也加强了琴的生命形象，这点比诸其他乐器，也值得好好一书。

琴外形简约，有化繁为简、直抒本然之态，而用漆皆为深棕至黑色，予人淡定之感。这简约淡定的外形，置于房内、悬于壁间、放诸案上皆显沉静，所以陶渊明可以置无弦琴一张，说"但识琴中趣，何劳弦上音"，这话固主要在谈音乐背后的旨趣，但若琴的外形无以让人有此情境，也难有此言。而这简约的形式入于水墨，则可顺笔一抹即成，也合了文人逸笔草草之趣。

除开外形，琴器之为文物也加深了高士形象，这点尤为特殊。

琴之能为文物，因为能古，木制的乐器易腐朽，但琴不然。

琴能古，是因虽以软木梧桐为之，但它整个外表则都被裹在几层的生漆中，生漆坚硬密实，恰起了极好的保护作用。

用生漆，有两个目的：

首先是因好的梧桐，也就是能得醇厚音色的梧桐，木质松软，琴人弹奏时，左手不时以指头左右来回抹动，由此抹动取得滑音、弹性音（琴叫吟猱）而有其韵，行韵是琴乐最主要的特色，但梧桐极不耐磨，一磨就有镂痕乃至凹陷，所以要上敷生漆。

再者，用生漆是因生漆密度高、好滑动，原来好梧桐有"砂眼"，亦即极小的木纹沟，作琴时必须先以鹿角灰将其填实，其作用正如漆墙之先填土，而后再敷以生漆，生漆较喷漆细滑，不吃手，就利于弹奏。

这保护材质、利于行韵的生漆是一层层涂上的，面漆往往就十几、二十层，能历久不坏。但也因此，一般新琴的振动就受到了局限，新琴中难有好琴正因于此。

要中和此病必须从材质下工夫，所以过去取材讲究，材料处理更讲究，选老木、泡石灰、任风吹雨打，不一而足，总希望能灭其燥性、去其胶质。

除材质处理外，另一个对应是让时间改变琴器。

让时间改变：一是经由长时间的弹奏，漆与木头较能合为一体地共振。

另一则是时间一久，生漆亦会出现龟裂断纹，不再锁得如此之紧。

但这时间变化，何止十年、二十年，还得以五十年、一百年来计。

好在，古琴能保存很久，于是现在乃还留有能弹奏且音色型制都臻上乘的唐琴，之后有宋、元、明、清之琴器，依此以降，因时间皆以百年计，于是同一等级的琴，一般就自然是唐琴好于宋琴，宋琴好于元明清琴了。

就音色，固愈古愈好，琴之为文物，即便只作外形之观赏，因断纹带来视觉美感，也愈古愈好，于是无论从音色、自外形，琴都有因时间而致的美感，这愈古愈好，就应了中国人好古、高古的想象，琴器也就成为文物了。

所以说，从乐器的音色、音量乃至形貌、色泽、断纹，琴器的高古都自然连接于高士。当然，这音乐特质与文化形象间是彼此互为因果的，琴器在历史中原非只今之样貌，但愈往后，契合高士形象的特质则愈被强调。

五、韵以致远

在琴器之上，使琴成为高士的，更在它的演奏手法。

演奏手法是中国器乐最核心的部分，同一首乐曲加以不同手法常予人完全不同之印象。在此，最突出的例子是琵琶，一曲《十面埋伏》就完全

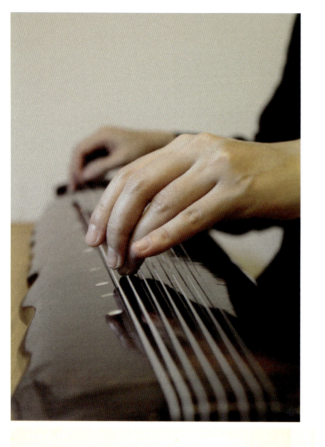

吟猱进退：琴曲常以大量的行韵完成，弹出主音后，左手以吟猱进退将余韵作各种变化，以完成情感的延伸与深化，而音由实至虚，使琴乐处处留白，恰应于文人画所举之意境。

琴的指法象征：琴为天地具体而微之象征，弹琴既在面对天地，指法亦被赋予一定的象征意义。（图为《太古遗音琴谱》之"幽谷流泉势"）

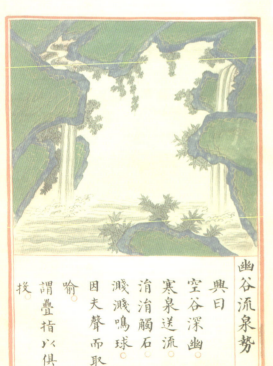

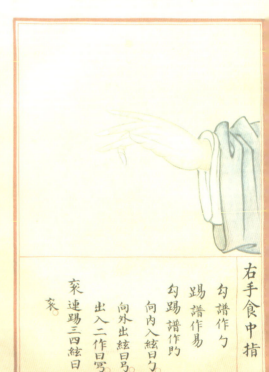

以琵琶特质性指法有机组合而成，鼓声、呐喊声、风声鹤唳声宛然如真，而即便不算这些效果，其他指法的表现也使此曲充满直捷憾人之效果，所以琵琶谱就由旋律谱加指法谱而成，缺了这指法，音乐就干涩平板，无以动人。

比诸琵琶，琴的指法虽没予人占有如许分量、如许多样之感，但它依然是琴乐的灵魂，而更有甚者，琴谱就是个指法谱。

在乐谱中，琴谱应该是最具特质的了。乐谱其实是帮助人们记载或记忆乐曲的工具，由于谱是视觉符号，音的诸种性能并无法在其中完全显现，例如音色在人们认知一个音时往往具有主导力量，你一听声音就知谁在说话，乐器之所以能自成一类也因于此，但乐谱并无法明确地记出音色来。

也就是乐谱这样的工具性，选择怎样的谱性在各音乐系统就有不同的偏重，谱主要就在记下自己认为最重要的，例如五线谱，是站在七声音阶、调性音乐设计出的谱子，这谱子基本上不处理滑音及特殊奏法，而琴谱则主要告诉你如何弹奏此曲。

记指法，是因琴有七弦，同一音高最少就有七弦七个不同音色的选择，如果加上中国弹弦乐往往将八度音也视为同度的不同音色音处理，以及泛

音[2]，选择就更多了，所以需要指法告诉你在何弦取得此音。

记指法，也因右手弹奏手法的不同，会改变音色、力度及音与音之间的张力关系。

但记指法，更主要的还在它左手的行韵。

韵是中国美学常举的字眼，所谓"气韵生动""余韵犹存"，一般指美感表达或领受上的余波荡漾，而其实，韵本源自音乐，它最先的指涉是"余音"或"余音之处理"。

严格讲，只有弹弦或打击这点状音的乐器能有主音后的余音，而较诸主音的"实体"，这余音逐渐淡去，正如水墨下笔后墨韵的晕开一般。在此的处理就叫行韵，直接的效果就是滑音、弹性音，它使一个原本固定的音产生变化，这变化由浓转淡，不仅形成情感、张力的转折，还由之而带出留白的空间。

弹弦乐是过去中国音乐的首乐，行韵则是中国音乐情感极为重要的表现手法，而也正因中国艺术讲意境、谈隽永、说一唱三叹，有丰富行韵的弹弦乐器才会成为首乐。行韵如此重要，遂使吹管、拉弦乐亦充满大量滑音、

2.将左手指法浮点于弦之上下两段成简单倍数比（如1:2、1:3）之截点上，同时右手弹之，可得上下两段之和声，是为泛音。

弹性音。历史上不能在行韵上有深刻表现之乐器，都无法成为音乐中的主要角色。

行韵重要，琴的行韵尤为一大特色。

特色之一在行韵原是古琴最重要的音乐表现。琴曲多数时候是在行韵中进行的，它往往在一个点状主音后，会连续地以行韵而得的虚音作旋律之处理，这与多数乐器行韵大多在两或三个音之间作滑音的连接很不相同。

正因曲调以长韵而得，音又逐渐晕散，渐入于无，使古琴显得特别清微淡远，这清微淡远既合于琴之修心自得，也使它空灵境深，加深了隐逸的倾向。

的确，"韵以致远"，透过行韵，音乐情感就不再只是赤裸的表现，生命情境就有了耐人寻味之处。

六、绝对的标题音乐

谈乐器，得谈乐器的结构、演奏的手法，它是基底，但之所以会有这些，其实都为了乐曲的有效呈现。琴曲是最后的完成，缺此，生命形象的对应就不可能深刻完整，琴／高士的联结就不会如此之深，就只是离开音乐的

虚妄世界。尽管许多人不了解琴，少或没接触琴曲，但琴乐终究是成就琴文化形象的原点。有此基点，才使我们谈中国音乐第一个就想到琴。

的确，自琴器以迄行韵，琴的特质固非常具体而突出，它与别的中国乐器在此已有一定之区隔，但要能深刻触动生命、能有机连结文化，却仍得进入乐曲。

谈琴曲，首先得谈标题。

谈标题，看来很外围，它毕竟非音乐之本体，但其实不然，在琴，尤其不然。

标题是文学或意义性之指涉，原可与音乐无关，但自来多数音乐都有标题，这一来是由于许多乐曲原为工作或其他社会文化功能而存在，二来也因歌乐本就是人类最直接的音乐，而尽管其中也有纯然的音声唱诵，但语言与音乐的结合在此可说最自然不过。此外，文学与音乐的结合原是艺术发展上的必然，如诗词音乐，或先乐再词，或先词后乐，但总有它的标题。

标题音乐是中国音乐给大家常有的直接印象，但其实，民间音乐原有许多非标题的，例如《凡忘工》这首流传极广的乐曲原是《老八板》的变奏，其中五声音阶中的"工"（mi）在演奏中都转成"凡"（fa），因此，调式

就改变了，乃直称它为《凡忘工》，意即用了"凡"就不用"工"的曲子。

这样的曲子不少，就像词牌名般，标题多数只是个符号，它主要存在于民间，可愈近于文人，标题音乐的意味也就愈浓。

浓，当然缘于文学乃文人的根本及强项；浓，也因过去的文会原为汇文学、音乐、书画于一处的雅集，各类艺术彼此会通互映本属必然；但这浓到了古琴，则成了一种绝对——绝对的标题音乐。

琴曲是绝对的标题音乐，只因文人在此寄怀，音乐是寄怀，标题也是寄怀，正如画作题诗般，诗、画都在写胸中之气，且还因两者的交会使境界或更清、或更深、或更别有一番滋味。而这样的寄怀，也及于琴器与琴名的结合，传世的名琴：如猿啸烟萝（晋）、清泉、飞泉、秋籁（唐）、万壑松风（宋）、鸣泉、寒泉（宋）、松风（元）、青山、松涛（明）等，都在直写山林之志。

琴曲的曲名更是如此：渔樵问答、鸥鹭忘机、平沙落雁、梅花三弄、渔歌、醉渔唱晚、秋江夜泊、逍遥游、忘机引、颐真，在在都与隐逸、田园、高士联结。乐曲的曲境也深深应题，弹者听者由此触动，自然入于山林。

琴谱：传统乐器仅琴与琵琶有独奏谱传世，而琴谱尤占大宗，体例形貌为琵琶谱远不能及。琴谱为指法谱，"减字谱"传自唐代，取左右指法之一部构成，仍为方块字结构，将谱化成实际音乐颇需工夫，此过程谓之"打谱"。

瀟湘水雲

臞仙曰是曲者。楚望先生郭沔所製先生永
嘉人每欲望九嶷為瀟湘之雲所蔽以寓惓
惓之意也然水雲之為曲有悠揚自得之趣
水光雲影之興更有滿頭風雨一簑江表畔

舟五湖之志

（一）洞庭烟雨 （包）

（二）江漢舒晴

琴曲解题：琴乐皆为标题音乐，以音声及标题皆为一心所映之故，以此，琴家、听者既可以乐解题，亦可以题解乐，题乐互映，成为琴乐的一大特色，传统琴谱乃多有解题之制。（图为《神奇秘谱》《潇湘水云》之解题）

琴家管平湖（1897-1967）：管平湖为一代大家，下指沈厚，意蕴淡泊，所弹《流水》，作为中国音乐代表，曾随美国"航行者二号"太空船入于太空，作为与外星智慧生物接触之用。名曲《广陵散》《幽兰》亦因其打谱而见称于世。

七、溶于大化的名曲

当然，琴乐虽为绝对的标题音乐，但音乐仍是它的主体，有怎样的曲境才能撑起怎样的标题，就此，较为广布之名曲有：

· 《流水》

《高山流水》源于伯牙、子期知音之事，原为《高山流水》一曲，唐以后分为《高山》与《流水》二曲流传，《流水》尤被视为经典，以之为"诚古调之希声者乎！"近人管平湖所奏之《流水》，代表中国音乐随航行者二号进入太空，作为与外星智慧生物接触之"语言"，更使此曲为人所知

与赞叹。

《流水》从涓涓细流、急湍狭瀑，写至长江广河，情景交融，令人何只有舟行三峡之感，更有江山无尽、逝者如斯之领略。

· 《平沙落雁》

据传是三百年来琴界最畅弹之乐曲，曲意在"借鸿鹄之远志，写逸士之心胸"，相较于流水的直抒大化，此曲则写田园自适之怡然。

曲调自然隽永，一音多韵，遂有怡然自得之情。中国音乐写山水自然，或将人置身其中，放情山水；或静体心境，田园自适；或直抒大化，让山色不动，溪声广长；或直接咏物寄情，如写梅花之暗香浮动。此曲则为静体心境之代表。

· 《渔歌》

乐曲相传为柳宗元之作，人称之"幽情冷韵，逍遥物外，真有卖鱼沽酒，醉卧芦花之意，故其曲萧疏清越，可以开拓心胸，摅和怀抱"。

琴乐的曲调性其实很强，曲调性强是中国音乐的特质，在此朗朗上口，亲切自然，但美学距离感既近，就乏意境可言，一般则以一唱三叹，回环反复，层层铺衍，以济此病。而在琴，更以长韵使音致远，《渔歌》就如此，此曲有远歌之感，意境悠远，写隐者于山水中淡然吟咏的生涯。

· 《醉渔唱晚》

与渔歌之淡远不同，醉渔唱晚着眼在个"醉"字，写江岸暮色，渔父独酌，自得其乐，颇有微醺、放怀之态。

此曲以滑音音型描摹放怀醉歌之态，是琴曲中带有浓厚歌乐意味的一首，惟意虽浓，却因豪放之醉乃有置于天地、不拘人世之感。

· 《酒狂》

相传为魏"竹林七贤"阮籍所作，阮籍借酒装疯以消"胸中之垒块"，于乱世，实契"明老庄之哲以保其身"之意。琴之为独奏乐器，成于反名教之六朝，高士不必定隐于山林，放旷形影，不拘礼教，其行亦高。

此曲借切分节奏及行韵流动，带出酒意中踉跄而行，随缘放怀，自得其乐之态。

· 《梅花三弄》

晋桓伊善笛，而王徽之善听，二人道遇于青溪，桓伊以笛"三弄"，因名"青溪三弄"，至唐转为琴曲（亦有人以此曲为唐·颜师古作），相关之解题以"曲音清幽，音节舒畅，一种孤高现于指下，似有寒香沁入肺腑，须从容联络，方得其旨"。

梅向为文人情怀所托，傲霜雪而独占一枝香，惟本曲不以孤傲入手，曲调分别以泛音、实音作三次不同的铺衍，泛音处清越，实音处摇曳，有林和靖"疏影横斜水清浅，暗香浮动月黄昏"之韵，虽非直显孤傲，亦得气韵自然。

· 《普庵咒》

　　普庵为临济宗禅僧，所作普庵咒传于禅林，解题有谓："其音韵畅达，节奏自然。清夜弹之，逼真暮鼓晨钟，贝经梵语；如游丛林，如宿禅院，令人身心俱静。"

　　宋之琴虽有琴僧一派，方外喜琴者亦众，惟直接置佛曲于琴中并不多，最知名者即为此曲，曲调以低音弦及行韵作出暮鼓晨钟之韵，娓娓吟哦，确有"杵杵三千，即此出尘"之意。

· 《碣石调·幽兰》

　　为现存最早之古琴文字谱（全谱四九五四个汉字）[3]，抄于唐人之手，为六朝丘明所传，曲意在写空谷幽兰之高洁，有至此萧索寂然之感。

3. 文字谱为直接以文字叙述该如何指法用于何弦之谱，琴在唐时曹柔发明"减字谱"，通用至今。减字谱是将指法、弦数取其一部、偏旁组合而成。

此曲寂然为琴曲之最，曲调不似后世，益增高古之韵，正所谓其"声微而志远"，音音皆为内心之直抒，虽分段，实则一句一叹，而即便一叹而止，亦得其情。

· 《鸥鹭忘机》

曲名出自孔子，以人与鸥鹭游，有机心后，海鸟舞而不下，所谓"至言去言，至为无为"，解题云："鸥操虽游戏小品，而用意亦自不俗。当夫海日朝晖，沧江夕照，群飞众和，翱翔自得，浑然一派天机，可以想其音韵矣。""淡逸幽俊，对之尘想一空也。"

· 《渔樵问答》

《琴学初津》（一八九四）是曲之后记云："曲意深长，神情洒脱，而山之巍巍，水之洋洋，斧伐之丁丁，橹声之欸乃，隐隐现于指下。"正所谓"千载得失是非，尽付之渔樵一话而已"。

曲调平和自然，亦有活泼之趣，问答句，古雅谵超，确有放旷山林之意。

· 《忆故人》

相同曲意之琴曲有五六首，名《山中思友人》《山中思友》等，此曲为近世琴人彭庆寿受学于其父而广传，曲调高古。乐曲初以泛音呈现，以疏落跌宕之音，写若有所思之情，再以沉郁曲调低回续之，而总以一句沉

思的音型"合尾",起人情思难遣之慨,惟因曲境寂寥,情乃不似世间情分之忧,而有山中遥思之感。

八、琴之美学：清微淡远

琴为高士,琴的美学不离此原点,而谈琴之美学,最重要而完整的则呈现在明代徐上瀛的《溪山琴况》中。

《溪山琴况》将琴的美学具体归纳成二十四况：

和、静、清、远、古、淡、恬、逸、雅、丽、亮、采、洁、润、圆、坚、宏、细、溜、健、轻、重、迟、速。

其中"和静清远、古淡恬逸"为曲境总题,后十六字则为实际音声的讲究。"和静清远"通于儒释道三家,"古淡恬逸"则多举于释道,尤其直指道家美学,而也只有会于山林者,才易有此生命风光。

这二十四况虽非纯然结构性地阐述琴之美学,但确实将琴人须观照的部分做了完整的拈提,这拈提从形下迄形上,须对琴有直接而深刻契入者方能为之,它不似其他的美学文章,如《乐记》,如《声无哀乐论》,是纯粹哲理的阐述,常就脱离了音乐的实践,甚至如礼乐般在儒者身上形成了哲思与音乐的断裂,乃特别值得参考。

琴家孙毓芹（1915-1990）：琴不只是音乐，还关联文化的境界、生命的安顿，是以一整体有机的文化形象流传于世。

事实上，举凡琴谱，必有琴论，此琴论或繁或简，总为琴人对琴学之拈提，而这拈提更常见于"解题"中，对各琴曲标题的解说其实就是对乐曲的美学说明，意简言赅，起着与题画诗同等的作用。

自细而言，谈琴得观照此二十四况，但就宋之后的发展，尤其元明的琴学，其实更聚焦在"清微淡远"四字，这四字在说明琴"宜清不宜浊，宜微不宜显，宜淡不宜浓，宜远不宜近"，在形象及内涵上皆如此，将琴乐往内而求的特质发挥至极致。

如此美学，正所谓不食人间烟火，有出尘淡定之意，但其实，即便是高士，如六朝清谈竹林七贤者，其生命亦常朗然自盼，并无损于高士形象，所以唐代琴之浙、川两派，一"如长江广河，绵延徐逝，有国士之风"，一"如激浪奔雷，亦一时之俊"，原来所谓高士在不随流俗、在溶于大化，清微淡远固为其最主要之形貌，但这与宋之后文化愈往内省，至明而极尽幽微相关，情形正如昆曲、茶器之发展般。

因此，尽管高士的生命形象最契于琴，此高士原不宜只限淡远，谈琴之世界，仍须在此之外更有观照。

九、感时兴怀之琴曲

观照，在人世的这条线，它相应于自然，共同构成中国艺术的两大轴线。而在琴，此人世则有其遥寄庙堂雅乐之思。

琴与礼乐深刻相关，即便作为独奏器乐，仍有一定数量的琴曲直指这儒家生命情性的世界：如《文王操》《龙翔操》《古风操》《鹿鸣》《猗兰》《曾子归耕》《蒹葭》《关雎》《苏武思君》《鹤鸣九皋》等。

这些乐曲较多地以文载道，坦白说，常于生命情性有所不足，于是，谈琴就更须谈到人世的另一轴线：感时兴怀。

感时兴怀是中国文人的生命基调，苍茫一词更是文人对人世特有的感慨，它一来是因于中国生命原就在历史起落中观照自己，乃不免于兴衰浮沉之叹；二来更因文人出仕常有遭时不遇、有志未伸之慨，我们试看历代杰出文人出仕不遭贬者几希，就知这感时兴怀作为文人生命基调之必然。

这样的基调也成为琴曲的另一重要块面，因为文人原有山林与人世的两面，所以谈琴曲，还得谈《乌夜啼》《胡笳十八拍》乃至宫词闺怨如《长门怨》这样的乐曲。

当然，自然与人世并非完全不相属的两条线，以景喻情，以情写景，

藉山川以感怀原文人之所擅，所以在此就有了如《潇湘水云》这样的千古名曲。

· 《潇湘水云》

《潇湘水云》为南宋琴人郭沔（楚望）所作，《神奇秘谱》解题所云："是曲者，楚望先生郭沔所制。先生永嘉人，每欲望九嶷为潇湘之云所蔽，以寓惓惓之意也。然水云之为曲，有悠扬自得之趣，水光云影之兴，更有满头风雨，一蓑江表，扁舟五湖之志。"

乐曲开头以散板的泛音带出水光云影、烟波浩渺之意象，而后转入以行韵显现屈子行吟之慨的段落，其后则以跌宕起伏的旋律、行韵及音色变化让外在之水云与内心之波涛相互激荡，最后寄无尽情思于大化。

《潇湘》有内心之吟咏，有外景之跌宕呼应，于明后强调的清微淡远有别，于是此千古名曲在明代虞山派琴谱中竟不录，"以其音节急促也"。

这个案例说明琴虽在魏晋完成其独奏乐器的身份，但真正典型高士形象的完成主要还在宋之后，而绝大部分的琴谱、琴论也都在明产生，明季往内返观的美学在此影响尤大。

谈琴曲，须识得儒道二家在艺术中的角色。而就此，道家原有其直接

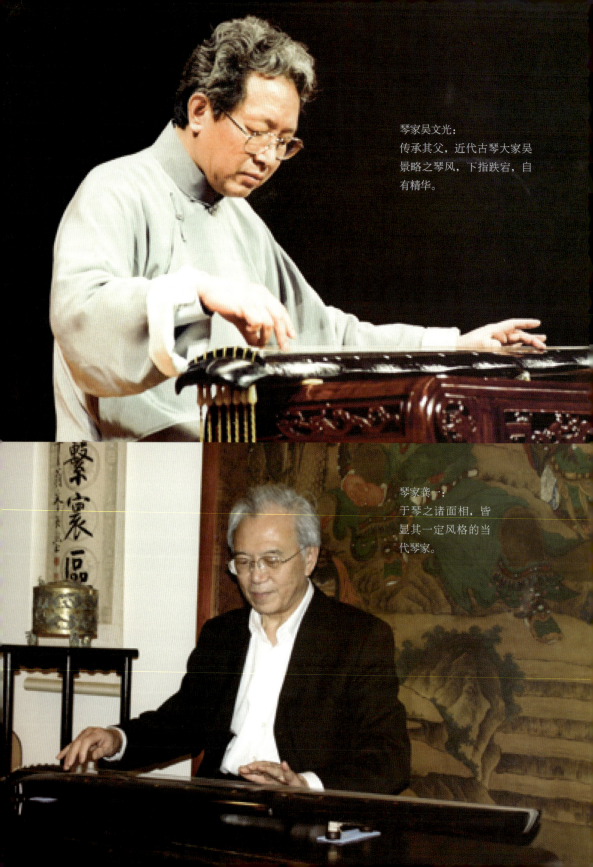

琴家吴文光：
传承其父，近代古琴大家吴景略之琴风，下指跌宕，自有精华。

琴家龚一：
于琴之诸面相，皆显其一定风格的当代琴家。

之艺术性，庄子则更是文学哲思的恣意挥洒，由之发展而出的自然哲学其后乃成为中国艺术寄情之基础。

相形之下，儒家不仅与艺术相距较远，有时还是反艺术的。儒家强调的礼乐，其形式多于内涵，儒者对社会秩序性的要求也于艺术情思的开展常有碍。

然而，儒家虽乏艺术性，文人的儒家淑世情怀因遭时不遇有志未伸，却间接促使了艺术的发展，《潇湘水云》的感时兴怀正如此，惟它还可见到大量的自然对应，而诸如《胡笳十八拍》《大胡笳》《长门怨》《昭君怨》《乌夜啼》《梧叶舞秋风》《阳关三叠》《捣衣》等，就直为人世之喟叹。

其中，与高士形象差距最远的则为《广陵散》。

· 《广陵散》
广陵散因名士嵇康临刑犹索琴弹之而名垂千古，然曲并不随嵇康亡而亡，乐曲写聂政刺韩亡之史事，是一壮士慷慨的史诗之作。其音节、指法皆与后世有别，甚乃有血溅五步之概，在琴曲中竟有类如琵琶之音。后世琴人常举"弹琴一有琵琶音，终生难入古矣！"与此前朝之音，正断然有别。

中生代琴家：琴家代有传承，因与深厚的生命观照相连，琴家一般须至中年才得见琴中境界。
（图上为琴家赵家珍，下为琴家戴晓莲）

综观琴乐，其实触及人生诸多层面：儒以进德修身，道以默观天地；文人感时兴怀，高士放情山水，成为琴乐之两大主轴，只是以琴器直为天地之寄寓，琴音之清微淡远乃至琴乐必以自弹或三二人为当，其于高士之连接乃最直接自然。而尽管艺术常化矛盾为统合，琴乐写人世亦不乏佳作，但总体而言，若离此高士而为，乃就以己之短对人之长，时人常见古琴之"缺点"，如音量太小，一般不能视谱即弹，正囿于此点论事。

可惜的是，许多"专业"琴人亦趋于此：过度的舞台化、过度的将乐器工具化、过度的将乐曲表现化，都使这映现悠久历史及深刻生命情怀的乐器与其他音乐逐渐无别，它不仅使琴的真意无以彰显，中国音乐乃至中华文化的美学基点也在此异化，有识者乃不能不于此有所观照。

总之，无论是作为传统文人音乐的乐器，或世界文化遗产的琴，这高士的生命形象，确是琴不能稍移的基点，白居易《和顺之琴者》诗有言："清泠石泉引，澹泞风松曲。遂使君子心，不爱凡丝竹。"只有守住此点，也才能彰显它那别于"凡丝竹"的唯一。

二

执铁板铜琶,唱大江东去 侠客／琵琶

元·武元直《赤壁图》局部

柳郎中词,只合十七八女郎,执红牙板,歌"杨柳岸晓风残月";学士词,须关西大汉,铜琵琶,铁绰板,唱"大江东去"。
(宋·俞文豹《吹剑续录》)

一、与琴颉颃的历史乐器

谈中国乐器,琴有其不可被取代之地位,它自琴器、琴曲到琴学,构成一个自形下以迄形上的美学自圆系统,深刻抒写文人的生命情性,而文人在中国文化上既有其关键位置,谈中国乐器以琴始,允为必然。

但虽说必然,并不意谓琴自来就独占风骚,与琴在历史上可一争长短的,还有琵琶。君不见,论音乐文学,白居易的一首《琵琶行》就横绝古今:

《琵琶行》唐·白居易
浔阳江头夜送客,枫叶荻花秋瑟瑟。
主人下马客在船,举酒欲饮无管弦。
醉不成欢惨将别,别时茫茫江浸月。
忽闻水上琵琶声,主人忘归客不发。
寻声暗问弹者谁?琵琶声停欲语迟。
移船相近邀相见,添酒回灯重开宴。
千呼万唤始出来,犹抱琵琶半遮面。

二　执铁板铜琶，唱大江东去 侠客／琵琶

转轴拨弦三两声，未成曲调先有情。
弦弦掩抑声声思，似诉平生不得志。
低眉信手续续弹，说尽心中无限事。
轻拢慢捻抹复挑，初为霓裳后六幺。
大弦嘈嘈如急雨，小弦切切如私语。
嘈嘈切切错杂弹，大珠小珠落玉盘。
间关莺语花底滑，幽咽泉流水下滩。
冰泉冷涩弦凝绝，凝绝不通声渐歇。
别有幽愁暗恨生，此时无声胜有声。
银瓶乍破水浆迸，铁骑突出刀枪鸣。
曲终收拨当心画，四弦一声如裂帛。
东船西舫悄无言，唯见江心秋月白。
沉吟放拨插弦中，整顿衣裳起敛容。
自言本是京城女，家在虾蟆陵下住。
十三学得琵琶成，名属教坊第一部。
曲罢曾教善才服，妆成每被秋娘妒。
五陵年少争缠头，一曲红绡不知数。
钿头银篦击节碎，血色罗裙翻酒污。
今年欢笑复明年，秋月春风等闲度。
弟走从军阿姨死，暮去朝来颜色故。
门前冷落鞍马稀，老大嫁作商人妇。

商人重利轻别离，前月浮梁买茶去。
去来江口守空船，绕船月明江水寒。
夜深忽梦少年事，梦啼妆泪红阑干。
我闻琵琶已叹息，又闻此语重唧唧。
同是天涯沦落人，相逢何必曾相识？
我从去年辞帝京，谪居卧病浔阳城。
浔阳地僻无音乐，终岁不闻丝竹声。
住近湓城地低湿，黄芦苦竹绕宅生。
其间旦暮闻何物？杜鹃啼血猿哀鸣。
春江花朝秋月夜，往往取酒还独倾。
岂无山歌与村笛？呕哑嘲哳难为听。
今夜闻君琵琶语，如听仙乐耳暂明。
莫辞更坐弹一曲，为君翻作琵琶行。
感我此言良久立，却坐促弦弦转急。
凄凄不似向前声，满座重闻皆掩泣。
座中泣下谁最多？江州司马青衫湿。

犹有进者，在各种向度，琵琶与琴更都形成一种有趣的颉颃对比：

如果说琴是出世的，琵琶就是世间的；如果说琴属文人，琵琶就在江湖；而琴既为高士，琵琶就是侠客。

二　执铁板铜琶，唱大江东去 侠客／琵琶

以琵琶为侠客，乍听之，许多人必不同意。因说琵琶，你就想起白居易那亘古的诗篇《琵琶行》，就想起那四大美人之一的王昭君，印象中，琵琶总与美女连在一起，从昭君和番、浔阳歌女，到寻夫的赵五娘，哪个不是"同是天涯沦落人"，可怜楚楚的女性形象！

这印象没错，因为较诸其他乐器，琵琶允文允武，表现幅度既广，一向行走江湖，自然也与天涯沦落的生命相连接。

但寄迹天涯的何止女性，女性艺术也不必然可怜楚楚，就谈《琵琶行》吧！大家注意到"犹抱琵琶半遮面"的歌女是"弦弦掩抑声声思"，是"似诉平生不得志"，是"间关莺语花底滑，幽咽泉流水下滩"所述的艺术形象，却忽略了乐曲是在"银瓶乍破水浆迸，铁骑突出刀枪鸣""曲终收拨当心画，四弦一声如裂帛"结束的，是因如此的激昂表现将情绪推至高潮，才使"满座重闻皆掩泣""江州司马青衫湿"的。

而其实，在白居易《琵琶行》这幅度甚广的对比描写外，同名《琵琶行》，清季吴梅村所写的长诗，更是另一番截然不同的景象：

琵琶急响多秦声，对山慷慨称入神。
同时渼陂亦第一，两人失志遭迁谪。
绝调王康并盛名，昆仑摩诘无颜色。
百余年来操南风，竹枝水调讴吴侬。

里人度曲魏良辅，高士填词梁伯龙。
北调犹存止弦索，朔管胡琴相间作。
尽失传头误后生，谁知却唱江南乐。
今春偶步城南斜，王家池馆弹琵琶。
悄听失声叫奇绝，主人招客同看花。
为问按歌人姓白，家住通州好寻觅。
袴褶新更回鹘装，虬须错认龟兹客。
偶因同坐话先皇，手把檀槽泪数行。
抱向人前诉遗事，其时月黑花茫茫。
初拨鹍弦秋雨滴，刀剑相摩毂相击。
惊沙拂面鼓沉沉，砉然一声飞霹雳。
南山石裂黄河倾，马蹄迸散车徒行。
铁凤铜盘柱摧塌，四条弦上烟尘生。
忽焉摧藏若枯木，寂寞空城乌啄肉。
辘轳夜半转咿哑，呜咽无声贵人哭。
碎佩丛铃断续风，冰泉冻壑泻淙淙。
明珠瑟瑟抛残尽，却在轻拢慢捻中。
斜抹轻挑中一摘，漻栗飔飔潜肌骨。
衔枚铁骑饮桑干，白草黄沙夜吹笛。
可怜风雪满关山，乌鹊南飞行路难。
猿啸鼯啼山鬼语，瞿塘千尺响鸣滩。

二 执铁板铜琶，唱大江东去 侠客／琵琶

坐中有客泪如霰，先期旧值乾清殿。
穿宫近侍拜长秋，咬春燕九陪游燕。
先皇驾幸玉熙宫，凤纸金名唤乐工。
苑内水嬉金傀儡，殿头过锦玉玲珑。
一自中原盛豺虎，暖阁才人撤歌舞。
插柳停搊素手筝，烧灯罢击花奴鼓。
我亦承明侍至尊，止闻鼓乐奏云门。
段师沦落延年死，不见君王赐予恩。
一人劳悴深宫里，贼骑西来趋易水。
万岁山前鼙鼓鸣，九龙池畔悲笳起。
换羽移宫总断肠，江村花落听霓裳。
龟年哽咽歌长恨，力士凄凉说上皇。
前辈风流最堪羡，明时迁客犹嗟怨。
即今相对苦南冠，升平乐事难重见。
白生尔尽一杯酒，鼗来此伎推能手。
岐王席散少陵穷，五陵召客君知否？
独有风尘潦倒人，偶逢丝竹便沾巾。
江湖满地南乡子，铁笛哀歌何处寻？

虽同写乱离，吴梅村《琵琶行》的战场景象，与白居易作品予人的印象真乃两极，而横诸中国乃至世界其他乐器，的确很难找到跨度如此大的

表现。

二、琵琶之器——刚性的本质

有关琵琶刚性的表现，明末王猷定《四照堂集》《汤琵琶传》中写琵琶艺人汤应曾弹《楚汉》一曲的文字更为直接而典型：

当其两军决战时，声动天地，瓦屋若飞坠。徐而察之，有金声、鼓声、剑弩声、人马辟易声，俄而无声，久之有怨而难明者，为楚歌声；凄而壮者，为项王悲歌慷慨之声、别姬声；陷大泽有追骑声，至乌江有项王自刎声，余骑蹂践争项王声。使闻者始而奋，既而恐，终而涕泣之无从也。

《楚汉》一曲的战争描写，放眼世界乐器，可说是琵琶的专属，一般咸信《楚汉》正是琵琶名曲《十面埋伏》的异名或前身。

与琴不同，琴的高士形象通于行内外；琵琶不然，知琵琶者，知琵琶之刚性，不知琵琶者，就只在几个出名的历史故事中转。但尽管如此，只要一接触琵琶，总会惊讶于它在乐曲《十面埋伏》《霸王卸甲》中的表现力，一扫过去之印象。

对琵琶的印象会如此两极，与琵琶的表现幅度广有关，与琵琶之为"艺者"之乐、之游于江湖有关。而起头，仍须从琵琶的历史及乐器本身说起。

二　执铁板铜琶，唱大江东去 侠客／琵琶

琵琶不是先秦固有的乐器，中国乐器命名凡先秦固有者，皆"一字足义"，如琴、瑟、筝、筑、笙、箫、管、龠，须两字以上方足义者，皆秦后传来，如琵琶、筚篥、胡笳、唢呐等。与琴不同，琴横放，无音柱，手弹；琵琶为弹拨乐器，是一手按音柱取音，一手拨弹之竖抱乐器，弹拨乐器原非中国固有，一般认为，琵琶约于四世纪时传入中国。

四世纪传入中国，地位自然远不及琴，但到八世纪的唐，琵琶却一跃而为首乐。

成为首乐，与中国自南北朝以降长期的胡化有关；成为首乐，更因唐的开阔。唐是歌舞音乐的极盛时期，有教坊梨园的专业机构，有九部伎、十部伎、坐部伎、立部伎的乐队型态，这些乐舞多为胡乐，作为胡乐主要乐器的琵琶于是成为首乐。

这历史背景使琵琶的角色与琴大相迳庭，琴无论在儒、在道，既于春秋战国，于魏晋南北朝得其风骚，滚滚浊世乃使其性格趋于内省，琵琶不然，它基点是往外、开阔的人间性格。

能如此，除开历史发展，更得力于乐器本身的结构特质。琵琶有个梨形（或称水滴形）的共鸣箱，这共鸣箱由面板与背板合成，面板与琴一样，以桐木制成，背板则不同，它用的是紫檀这类硬木，这就使得琵琶音色带

有一定的刚性。

刚性还来自琵琶的小共鸣箱与小出音口，为得木头本身的音色质地，中国乐器皆用厚板，琵琶的背板尤厚，共鸣箱成扁浅瓢状，不利共鸣，其声乃"多骨少肉"甚至"有骨无肉"。

骨肉是中国艺术特殊的用语：在水墨，骨是笔、肉是墨，只笔无墨就结，有墨无笔则散；而在音乐，主音是骨，余韵是肉。就此，琵琶主音结实，余韵则短，多骨少肉的刚性音色乃能产生"大珠小珠落玉盘"的效果。

这刚性音色是琵琶的本质，但它虽有特质，较琴筝之声韵兼备却就显得不够悦耳，好在琵琶之成为重要乐器，更因于多变的指法，遂使这特质的音色反成为基底的优点。

三、多变指法成就的丰富世界

谈中国乐器不得不聚焦于它特殊的演奏技法，正如一管竹笛，结构简单，但透过"气指唇舌"的变化，就有别人难及之风光，这在弹弦乐器尤然，琴谱因此就直接是指法谱，它不记音高、节奏，只告诉你要以何技法弹之，琵琶谱虽记旋律，但若将指法去掉，谱也成"干谱"。

没有指法，琵琶曲便不成其为琵琶曲，琵琶的音乐魅力主要由它而得，

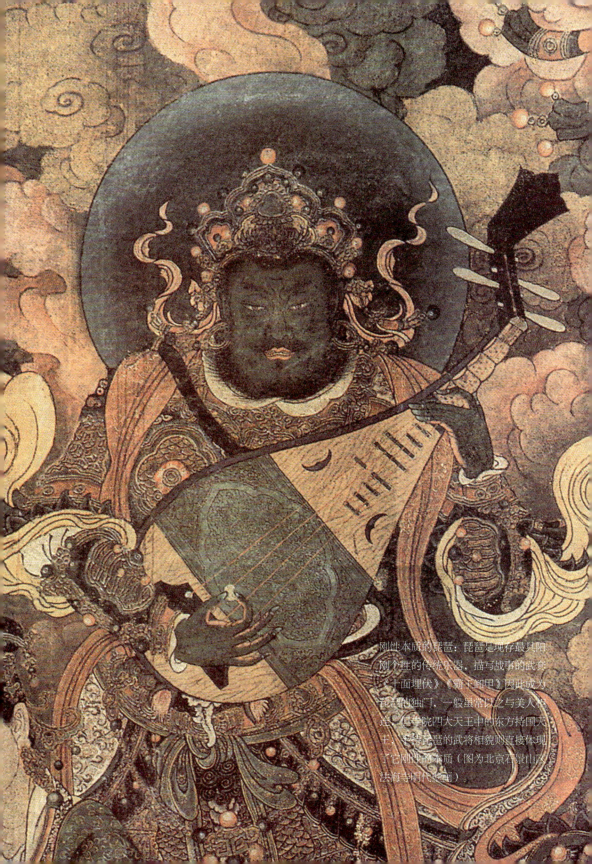

刚性本质的琵琶：琵琶是现存最具阳刚个性的传统乐器，描写战事的武套《十面埋伏》《霸王卸甲》因此成为琵琶的独门，一般虽常以之与美人相连，但寺院四大天王中的东方持国天王、手持琵琶的武将相貌则直接体现了它刚烈的本质（图为北京石景山区法海寺明代壁画）。

宛然如真——中国乐器的生命性

它与琵琶刚性之音色结合，形成特质化的表现。而尽管许多乐器都曾试图移植如《十面埋伏》般的乐曲，最终却都未能成功，就因那《汤琵琶传》所写的效果，都是琵琶指法演奏出来的。

琴重视指法，尤重左手之行韵，琵琶更重指法，除左手行韵外，右手的丰富尤令人侧目，可以说，琵琶是拥有最复杂指法的中国乐器，其他都只能瞠乎其后。

这多变的指法使琵琶表现幅度极广，但学它就须跨越一定

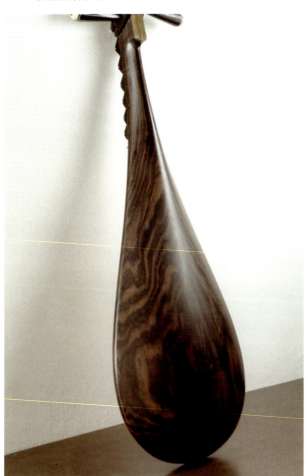

琵琶之背板：琵琶面板与琴一样用梧桐，但背板则用紫檀、红木等硬木，使其音色"多骨少肉"乃至"有骨无肉"，颗粒井然，"大珠小珠落玉盘"即由此而出，琵琶的个性刚烈，这是个原点。

二　执铁板铜琶,唱大江东去 侠客／琵琶

琵琶指法（扫拂）：琵琶是中国乐器指法最丰富者，指法丰富，使个性突出的琵琶，表现幅度极广，允文允武，亦为诸器之冠。（图为琵琶家章红艳）

的技术门槛，入门较琴筝难上许多。它有一个标志性的指法，是透过五指轮状动作发出密集点状音以做出长音效果的"轮指"，几乎所有乐曲都用到它，但学它则非一年半载很难入耳，因此，琵琶常就是"专业者"才有能力操奏的乐器，在过去，艺者之乐游于江湖，乃有浔阳江头、王家池馆的诗人遭遇。

指法的多变魅力虽须亲炙，但就因琵琶音乐的动人与指法之间的直接

59

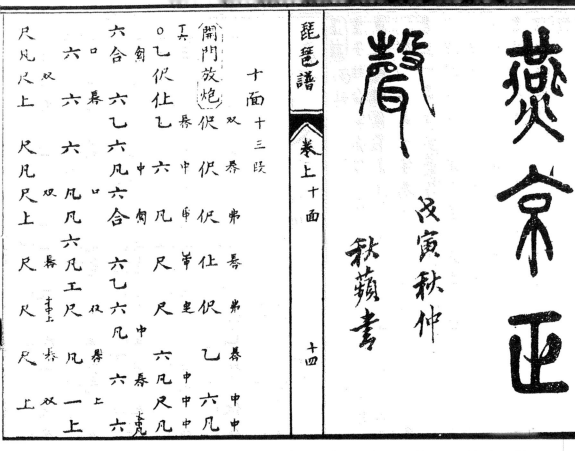

琵琶谱：琵琶谱合曲调与指法而成，指法在其中尤为关键，一个平板的曲调配以适当指法，一样能动人心弦，图为《十面埋伏》谱，只唱音符，并无出奇之处，但加入指法，则千军万马、鬼哭神号，宛然如真。

相关，才使得白居易写下《琵琶行》这样的千古诗篇，使读者虽未亲炙琵琶，仍为之触动不已。《琵琶行》予人的触动因此不仅在"同是天涯沦落人，相逢何必曾相识"的人生感慨，在"千呼万唤始出来，犹抱琵琶半遮面"的情境描摹，或"弦弦掩抑声声思，似诉平生不得志"的音乐侧写，更因"大弦嘈嘈如急雨，小弦切切如私语，嘈嘈切切错杂弹，大珠小珠落玉盘""轻拢慢捻抹复挑""曲终收拨当心画，四弦一声如裂帛"的直接描写，使琵琶演奏的形象宛然如前，读者乃能如临斯境。若离开了这些指法，一般的音乐描写如"间关莺语花底滑，幽咽泉流水下滩"等，就只能成为文学家纯粹的想象。

四、独门的战争史诗

多变指法使琵琶允文允武，正因允文允武，琵琶曲乃被粗分为文套、武套。[4] 所谓"文套写情，武套状物"，文套是抒情体，主要以左手的行韵带出内心的感触，武套是叙事体，主要用右手的指法，做各种叙事状物的描写。琵琶传世名曲亦多文套，但论不共，就属如武套《十面埋伏》般的战争史诗，其名曲有：

· 《十面埋伏》

琵琶最知名的武套，乐曲以楚汉相争为内容，叙述韩信以十面埋伏困项羽之事，另名《淮阴平楚》。

琵琶右手指法在此曲有充分发挥，《汤琵琶传》中对《楚汉》一曲的描写正乃此曲之白描，其于战事如风声鹤唳之情境、两军厮杀之情节固宛然如真，在乐曲结构上尤像小说章回，利用多变的指法营造不同的情境，将故事层层逼进，最后以"乌江自刎"或"汉军奏凯"为结，形成一完整之叙事体。可惜晚近演奏多强调它的音响，在高昂战事中结束，反失掉了它史诗般的磅礴。

4.琵琶独奏曲多为联套而成之大曲，称为大套。大套分文套、武套及兼而得之或不属文武之大曲。

· 《霸王卸甲》

与《十面埋伏》并称琵琶武套之"双璧",同样叙楚汉相争之事。但"《十面》为得胜之师",是站在汉军角度而写,所以意气昂扬;"《卸甲》为败军之众",是立于楚军角度咏叹,因此苍茫沉郁。

虽与《十面》一般,用了许多指法铺衍故事,但此曲一半的篇幅,是以不同指法加诸同一主题的不同变奏,写出整军备战乃至两军交战的形象,在近十次的曲调变奏中既不单调平板,更由于统一中有变化,变化中有统一,让人见识了指法应用的另一种魅力。全曲高潮在"楚歌""别姬"两段,以其感慨,聚焦出与《十面》之不同。

· 《海青拏天鹅》

海青为鹛名,此曲写鹛拏天鹅,对天际翱翔、追逐战斗有恢弘流畅的描绘,虽未若《十面》《霸王》般凝练,亦写出琵琶武套的另番风味,《十面》的历史可推至明《楚汉》一曲,此曲则见于元·杨允孚诗:"为爱琵琶调有情,月高未放酒杯停;新腔翻得凉州曲,弹出天鹅避海青。"琵琶谱流传至今者虽可溯至唐,但现有样貌清晰之独奏曲最早的纪录则为此曲。

五、功力的畅快

琵琶的干净利落、一击必中既不同于琴的清微淡远,亦不同于筝的声韵兼备,而这种江湖利落也不只见于武套,琵琶另有一类乐曲叫大曲,它很难归类于文武套中,有时非文非武,有时亦文亦武,而其中一类非文非武的乐曲,既不写情亦不叙事,较接近于纯音乐的表达,这其中常有表现琵琶之刚性本质及指法趣味者,如《阳春》《灯月交辉》等。

· 《阳春》

此曲以民间乐曲《八板》变奏而成,《八板》是中国留传最广的民间乐曲,《阳春》则在此充分展现了琵琶的特质,一句《大珠小珠落玉盘》是此曲最好的写照,音节铿锵,干净利落,一路唱将而下,畅快无比。

· 《灯月交辉》

由民间戏曲而来,前段为"薛仁贵征东",后段为"寿亭侯",曲中亦配以琵琶锣鼓,除流泻畅快外,又另有一种民间气息。

琵琶锣鼓是以琵琶指法演奏出的锣鼓段落,宛然如真,一段锣鼓配一段小曲,民间称之为一条龙船,以"龙船"为名之乐曲,其锣鼓、小曲可自由变奏,虽属趣味,亦为独门。

正因刚性的本质、多变的指法，使琵琶以极具特质的形貌著称于世，而近世琵琶曲的创作如《狼牙山五壮士》《草原小姊妹》《花木兰》亦常以战事见长。

然而，刚性本质本不必只在战事、只在畅快，既为江湖，情感自亦多面，儿女、山水亦能有其触发，到此，就要谈到武套的相对面：文套。

六、具现本怀的文套

文套写情。写情，在中国音乐除旋律之叙述外，细致的情感表现主要是透过音色的变化与行韵来完成，且有时这种手法的地位还凌驾于旋律之上，几个单音、一个平板曲调经行韵与音色的处理，常就让人眼睛一亮，心情一颤。而就此，琴主要是以长韵将情感延伸至深处、幽处、远处；琵琶韵短，表现就不一样。

韵短，不绵长，琵琶的情感表达反显干净利落，形象反更为清晰。在音色变化上，它较琴更有发挥余地，孤音的变化就能直接带出许多色彩情绪。琵琶的文套因此仍有仗剑江湖的味道，即便浓，也直接，就是淡，也凝练，有一种别的乐器难见的朗然，仍是侠者的风光。

由此朗然凝练，谈儿女，就大气清爽；说田园，就月白风清；寄感慨，就直抒本怀。总之，绝不黏滞，绝不耽溺。

这样的文套分量其实并不逊于武套：

·《塞上曲》

《塞上曲》是典型的联套曲，联套是集几个小曲所成之套曲，这是中国音乐在扩展乐曲、深化情感上常见的形式，它每段的角色就像小说的章回或戏曲的折子般，可以有自己的完整性，但与章回、折子不同的是，章回、折子因叙事性，谁前谁后仍有一定，联套中的小曲不然，其前后次序在不同流派中常有不同。不同，一来是缘于音乐的抽象性、非叙事性所致，二来也因文套皆集相关调式、相同情绪之小曲而成，先后不同，乃只是情绪铺衍转折之不同，并不致改变乐曲的大方向。

《塞上曲》由五个小曲《思春》《昭君怨》《泣颜回》《傍妆台》《思汉》组成，但亦可只弹一二段，或一二三、一二四段，各段皆以左手行韵与右手音色变化行之，从闺怨春思到怀乡去国，各派诠释不一，但都音节凝练，看似简单，却字字深思、音音苍茫，是最为人熟知的文套。

·《夕阳箫鼓》

又名《浔阳月夜》，不同流派，标题曲风亦不同，传世的丝竹经典《春江花月夜》即由其衍编而成。相对于《塞上曲》的世间情怀，《浔阳月夜》之名虽取自《琵琶行》，却为入于山水之作。

整曲既可有月白风清之抒写，亦可为田园生活之自适，也可以是放情

山水的生涯，主要情绪虽来自曲调，但琵琶音色的干净朗然乃使其不致流为幽居自赏。

· 《大浪淘沙》

近代传奇盲艺人瞎子阿炳的作品，整曲有"浪淘尽，千古风流人物"的谛观。

本曲娓娓道来，似在诉说历史，有无时不在的隐隐感慨，而此隐隐除曲调之叙述外，亦因于琵琶之音色特质，让人慨然于历史之轮转，人生之何寄。

· 《月儿高》

乐曲虽由联套而成，却层层转进且浑然一体，从曲式而言，它是长期发展的结果，就层次意境来说，它使此曲在时空轮转之观照更深更广，当代之彭修文乃以此将之编为史诗型的乐队合奏，独奏虽只娓娓道来，却与《大浪淘沙》般，娓娓中映现一定之大气。唐·张若虚的《春江花月夜》，以"江畔何人初见月，江月何年初照人"对月咏怀，成千古绝唱，世称"孤篇压倒全唐"。《月儿高》可视为《春江花月夜》长诗的音乐版。

古琴具高士性格，经典乐曲以入于山水、清微淡远者居多，琵琶文套名曲之分量并不下于武套，而其文则有着与琴不一样的性格，较为疏朗清

旷，并不迂回环复。同琴一般，文套写情，原及于山水与人世，惟其人世尤有开阔，并不同于琴之孤愤。

琵琶的刚性本质、琵琶的世间性，与琴的松沉、琴的出世，一定程度正为对比，但即此，还不足以说明琵琶在历史的重要，以及为何能抗衡于古琴，要及于此，就还得和其他层面合观才行。

七、琴与琵琶：汉乐与胡乐

首先，琴是汉乐的代表，琵琶则为胡乐中国化的典型。

谈中国文化不能偏废胡汉的任一端，谈音乐自然得琴与琵琶并举。

的确，一部中国族群史，主要是草原民族南下牧马所引起的变迁史，而也就在一次次的南下牧马中，中国文化注入了新的元素，汉时如此，迄六朝而巅峰；唐代则不仅北方，西方民族的文化元素也一起进入，让大唐更显其开阔气象，唐乐舞发达，有历史上规模最大的乐官制度，琵琶为当时之首乐，就此文化源头，即足与琴并称。

虽说文化源头为胡乐，但真要在中国管领风骚，则须"入中国则中国之"，成功的本土化使琵琶成为胡乐中国化的典型，乃能抗衡于汉乐代表的琴。而此中国化，则建基在音柱的增加，由横抱至直抱的姿势，以及废

拨改弹的三个变革之上。

琵琶原只四相无品（相、品为琵琶音柱名，四相即四个音柱），后逐渐增至四相九、十、十三品乃至现代的二十三品，使音域由一个半八度增至三个半八度。音域拓宽当然使琵琶更有表现力，但品相增加使同度而不同音色的音增加，在中国音乐尤为重要，如此才能具备丰富的音色变化，而能与琴一较长短。

舍横抱就直抱，则是使琵琶重量全置于腿上，左手乃能完全解放，大大有益于曲调、音色的进行与变化。

而最重要的则在废拨改弹。

琵琶是弹拨乐器，意即以一手取音，一手拨弹，这情形至中唐仍如此，所以白居易《琵琶行》有"曲终收拨当心画"一语，拨片之运用虽亦能使音乐出现如浔阳歌女所出之感动，日本琵琶迄今也仍以拨弹奏，但中国琵琶后世能开展出如此丰富的世界，则主要缘于手弹。

手弹，用五指代替拨片，变化就多，轮指，这最典型的指法构成琵琶表现的基底，其他指法亦处处见其特色，离开这废拨改弹，琵琶就非如今风貌。

手弹琵琶传说起自贞观年间的琵琶家裴洛儿，但它被普遍采用要经过

二 执铁板铜琶，唱大江东去 快客／琵琶

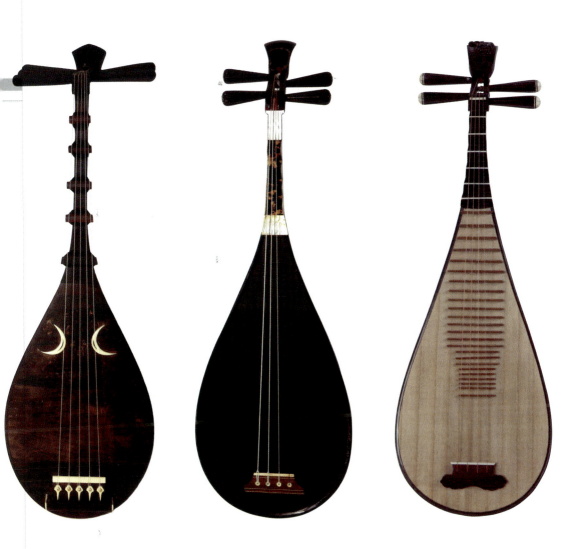

不同时期的琵琶：琵琶是胡乐中国化的典型，历史上型制、抱法、弹奏皆有大的变革。图左为日本琵琶，基本保持唐制，拨弹；中为南音琵琶，虽手弹但指法不复杂，音柱亦增加，是明左右的样式；右为现代中乐琵琶，指法丰富，音柱俱全。

拨弹琵琶：琵琶初传入中国，为拨弹乐器，"废拨改弹"是中国琵琶发展史上最重要的一项变革。（图为日本京都三十三间堂摩睺罗伽王像）

一定的过程，这过程伴随着音柱、抱姿的变化，终使其具备明末《秦汉》一曲的表现力。

八、琴与琵琶：出世与世间

经由长期流变，琵琶乃成为表现力丰富的中国乐器，但这中国化的流变过程在音乐史中却几乎找不到任何记载。

找不到记载，与"严夷夏之防"的迂腐思想有关，但找不到记载，也与两者指涉的社会阶层有关。

说琵琶的开阔与琴有别，说的是曲风，是个性，但说的也是流传的阶层。

就阶层：琴是文人音乐，琵琶则通于各阶层，但却有着浓厚"艺者之乐"的味道。

文人是中国的特殊阶层，握有文化诠释权，一定程度上更是以文载道，所以琴从琴器开始即有其强烈的象征指涉，尽管作为高士部分，其体现道家生命观及美学影响的经典乐曲在艺术上具备高度的完整性，但其载道的目的始终明显。

琵琶不然，琵琶是世间的，就阶层而言，它上既及于公侯将相，下则直接应于百姓黎民。

琵琶的多彩多姿可以在民间见到，福建南音、潮州弦诗、河南板头曲、山东筝曲、江南丝竹、广东小曲，举凡重要的丝竹、弦索音乐，它都扮演着一定角色。其中，南音琵琶与箫共同领奏，一定程度遗留着宋元时期的风采，潮州琵琶有其特殊技法成就的风格，江南丝竹琵琶则与独奏琵琶存在着密切关联。

民间以外，历史中的宫廷音乐，尤其唐代乐舞，更以琵琶为首乐，这文化史熠熠生辉的一段，虽因安史之乱后乐官制度崩解，更因宋之后汉本土文化复兴而使琵琶资料只留于少数文献，但之前仅存的天平琵琶谱、敦煌琵琶谱，在音韵、弹法上仍能让我们见到不同于后世的风采。

然而，民间，宫廷外，文人音乐尽管以琴为核心，文人活动却也依然

有着琵琶的影子。

狭义的文人音乐就是古琴音乐，但文人的音乐生活却不止于弹琴。琴曲之外，有倚声而歌的琴歌，琴箫合奏则是琴乐常见的一种形式，因音色相近，它有时也与阮合鸣。琴乐外，文人也还有其他世间的音乐生活，这些音乐也依然带着浓厚的文人品位，雅集文会中，不只琴，箫笛、琵琶亦常见。

在琵琶，其为人熟知，饶富意境，体现观照时空轮转或溶于山水大化之乐曲如《月儿高》《夕阳箫鼓》《大浪淘沙》等，就如同重要琴曲般，皆可列于文人经典之林。

而感时兴怀，遭时不遇的文人喟叹，在琵琶的《塞上曲》《陈隋》《昭君出塞》《汉宫秋月》等亦皆有深刻着墨。

所以说，琵琶游于世间，出入雅俗，一定程度也体现着文人的生命特质。

所谓文人的生命特质具现于音乐，是它的美学自觉性高，时空色彩淡，而民间音乐则反之。

文人关心的是中国文化的核心价值，这价值具现于儒释道的观照，而

反弹琵琶：相对于琴之子高士，琵琶则是人间的。唐为歌舞音乐之盛世，琵琶乃为首乐，而即使歌舞，显现的亦为奔放开阔之一面。（图为敦煌壁画《反弹琵琶》）

此三家彼此固有着眼之不同，但于自身则皆"吾道一以贯之"。以此，历代文人所关心、所具现之生命情性乃有其一贯性，正如唐诗、宋词，虽文体有时代不同、风格有先后之异，其生命观照却总多相同般，琴乐特殊的时空色彩亦淡，且还较文学更跨越时代。

琴乐从风格分，几乎只有宋之前、宋之后之别。宋之前，琴乐声多韵少；宋之后，声少韵多。宋之前，琴曲、琴歌并重；宋之后，重琴曲而轻琴歌。而琴派则因于美学自觉而有，不像民间音乐属性浓的筝、笛，其流派多缘于地域之分隔。

这种美学自觉性高、时空色彩淡的特色也出现在琵琶。与琴相同，琵琶的流派皆以风格分，有其美学自觉的追求，不似民间音乐之受限于特殊的地理时空。然而，琴论是琴乐重要的一块，琵琶乐论则极少，这说明它的文化属性仍与琴不同。

由于通于各阶层，及于生活诸层面，琵琶因此缺乏琴文人文化的象征位置，甚乃因夷夏之分，极端的琴人更举"弹琴一有琵琶音，终生难入古矣！"贬之，也所以文人虽接触琵琶，琵琶也涉入文人，但文人论述时乃不及于此，琵琶的历史发展亦多不见记载。

虽不见记载，仍足以抗衡，琵琶出入世间诸阶层，且皆有可观，即此，亦足以颉颃琴那较单一的高士形象。

九、琴与琵琶：文人与艺者

在入世、出世，胡、汉之外，琵琶之能与琴并称，还因于琴未及之器乐性一面。

琵琶出入雅俗，游走江湖，由于指法的特殊发展，乃使其成为中国最器乐化的一种乐器。所谓器乐原相对歌乐而来，器乐化系指与歌乐美学距离远，其音乐乃多"不可歌者"。

歌乐的基础在人声，音乐由人而为，许多人乃迳以器乐即仿歌乐而得，这是一偏之论。器乐一定程度固相连于歌乐，但更真确地说，歌乐所未及之处正乃器乐之所在。

此歌乐所未及处，在器乐不同的音色及其变化，在特质的技法所产生的音响及其组合。而弹弦乐因其点状音，跟歌乐的距离尤远，如琴，因由浓至淡的长韵，使其与歌乐的表现乃基本有别。不过，话虽如此，严格讲，琴曲曲调性基本仍高，一定程度上它仍是可歌的。

琵琶不然，多数时候琵琶曲并不可歌。

不可歌，一来自琵琶音色的多骨少肉，乃至有骨无肉，并不以长音取胜，

它将点状音的世界推至极处，即便娓娓道来的琵琶文套，也与歌乐有段距离。

不可歌，更来自琵琶右手多变的指法，这些指法产生不同的音响，无论是音色或和弦，乃至不同点状音疏密浓淡的汇组成形，都让人唱不来，就如《十面埋伏》的第一句般，离开了指法它就不存在，琵琶的武套，正因指法而成。

器乐化使琵琶成就了宽广世界，器乐化也使琵琶身上所能发出的音响在传统上几已开发到极致，玩笑但不失严肃的一句话是：你可以如此说琵琶，除开摔破琵琶产生的音响外，其他所可能发出的声响基本上在它身上都已被尝试过了。

器乐化使琵琶在音乐发展上闪耀光芒，也使现代作曲家惊艳。

器乐化意味着一定程度的专业化，它必须有更深"逆向"于歌乐的美学观照，必须有一定的技法开展，这些往往不是谈修身养性、寄情涵咏的文人所能掌握，所以琴曲数量多，精品比例并不高，琵琶曲数量远低于琴曲，却近乎篇篇佳构。

琴是文人之乐，君子不器，文人原不以一技一艺为立身之本，于是琴固为四艺之首，却总溶于生活，而其为用，正如文人画中常引元四大

家之一倪云林所说："仆之写竹，逸笔草草，聊写胸中之气耳。"总在抒发情性。

琵琶不然，它一定程度系艺者之乐。艺者，以艺术为其立身之本，在艺术追求上具有专业的性格，其艺其技常非闲暇把玩所能至。

说艺者，并不意指琵琶家皆卖艺为生，卖艺之琵琶常为歌乐之伴奏，乃较难成其意境之深远。艺者，正如唐时知名琵琶家多出身教坊，宋画院之有院画家般，他们的技法风格既不同于文人画、文人音乐的文人，亦不同于民间艺术的画工与乐人。

而琵琶音乐与古琴音乐的不同，许多面相上也正同院体画与文人画之别。

院体画，功底深厚，结构严谨，或气势恢弘，或观察敏锐，皆于物态有深刻掌握，而后再从此物态得其神、聚其气、显其趣，其成就以北宋为最，范宽的《溪山行旅图》、郭熙的《早春图》、李唐的《万壑松风图》旷绝古今，其气势，端非只以胸中之气肆意挥洒者所能得。

文人画，逸笔草草，不求形式，总信手拈来，直抒情性，常于一笔一墨、一草一石间完其机趣，倪云林的《容膝斋图》、黄公望的《富春山居图》、赵孟頫的《鹊华秋色图》可为代表，其间直陈的是生命的静体与当下的机趣，

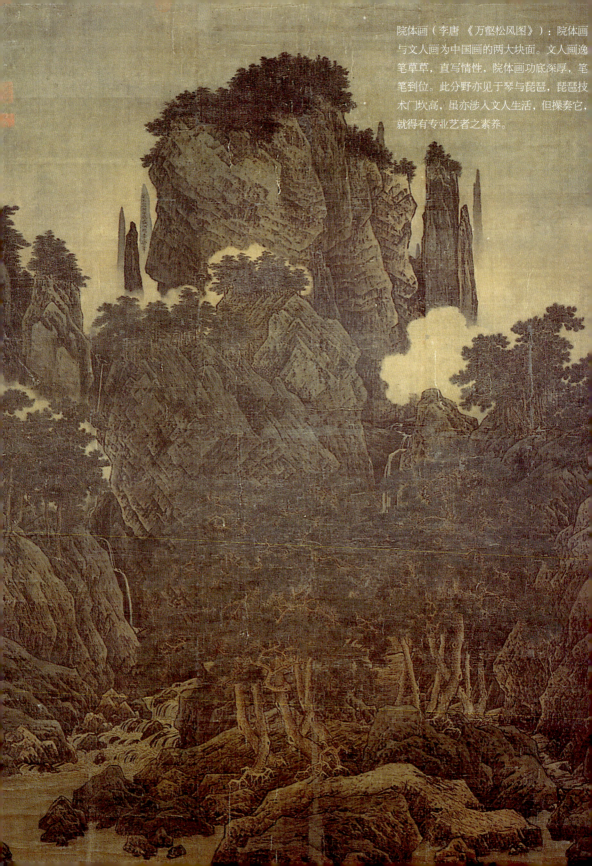

院体画（李唐《万壑松风图》）：院体画与文人画为中国画的两大块面。文人画逸笔草草，直写情性，院体画功底深厚，笔笔到位。此分野亦见于琴与琵琶，琵琶技术门坎高，虽亦涉入文人生活，但操奏它，就得有专业艺者之素养。

是否特指一事一物已无关紧要。

与院体画类似,琵琶在大套,尤其是武套叙事体上,结构谨严,篇章宏大,非令你如临斯境不可,所用技法繁多,又非多年不为功。

琴曲,则多数是心情之直抒,清微淡远,意到而止,原不须像其貌,除左手进退行韵要时间琢磨外,并无难度的技巧必须克服。

当然,院体画之于琵琶音乐依然有别,院体画毕竟是宫廷之画,虽写山林,既有王气,其中规中矩乃势所必然。而琵琶则游走江湖,慨然寄身于天地之间,其英雄豪杰之气则为院体画所无。

相形之下,琴为文人音乐,与文人画则可为一事。

以琵琶为艺者之乐,正在指它非专业不为功,由此而出的音乐与琴自成对比。也因此,尽管琵琶曲及谱本的数量远不及琴,刻本曲谱更要迟至清末一八一八年才出现,且诸谱对琵琶音乐的特质也仅拈提一二,如"文曲宜文,武曲宜武,大曲则在两者之间"。而琴曲却有六百多首之多,不同打谱更将之扩充为三千多曲,可两者的传世之作竟也只在伯仲之间。

正因有此音乐条件可颉颃,加以出身胡汉不同,世间与隐逸的侧重,历史中的琵琶与琴乃能互为消长。

十、琴与琵琶：宋明与隋唐

的确，琵琶与琴在历史中相互颉颃，又互为消长，琵琶兴盛的隋唐，琴较隐微，宋之后琴盛，琵琶的发展就不见记载，而这消长直指的何止是音乐的显隐，更乃历史的气象。

从南北朝到五代，中国经历了长达几百年的胡化过程，到宋，则以汉本土文化复兴回应，思想上，宋时理学援佛却辟佛，社会风气上，由隋唐的开放转而为内省，国力亦由开创而趋于守成。由此，唐宋之间乃有其文化气象上的明显分野：艺术上，唐诗／宋词、唐陶／宋瓷；哲思上，佛学／理学；乃至佛学上，诸宗竞秀／诸家融和；禅修行上，开阖杀活与绕路说禅的差别。

思想、风气、国力有如此大的改变，使琴这原本以不变之核心价值为依归的文人乐器，在宋之前后也明显分野，宋后琴人对唐季引领风骚之琵琶，更极力辟之。

宋代的礼乐尽辟胡乐，琴在此亦严夷夏之分，遂以"弹琴一有琵琶音，终生难入古矣"，于是尽管在音乐生活上琵琶扮演着重要角色，琵琶之乐器型制、弹法、乐曲也大幅本土化，但从文人角度，它毕竟为胡乐，难登大雅之堂，乃就不在台面上、史载上加以记述。

萨摩琵琶：琴以韵取胜，曲风清微幽远，琵琶则直捷凛然。琴多老庄哲思，琵琶则常见禅之森然利落，此风在日本琵琶尤然，持巨拨击弦，有以"天下之至刚击天下之至柔"，一击必杀之概。

这是研究琵琶史的一大遗憾，几百年的文献空缺，琵琶竟从隋唐一"跃"而成明清之样态。不过这点遗憾，却也反证了琵琶在生命性乃至历史角色上，与琴的分庭抗礼。

就中国历史而言，春秋百家争鸣，魏晋风流蕴藉，隋唐开阔大度，生命情性于此三者最能开展；相对的，东汉及宋明则较保守、内省。宋明的历史氛围使艺术趋于内敛完整，幽微含蓄，正如宋瓷，所作在寻得一内在完整的美学世界；而明，更因政治之压迫，士人心灵乃尽以唯美为出口，于是就出现了昆剧如此一唱三叹、有声必歌、无动不舞、极尽细腻，却永远只在儿女私情、伤春惜秋中打转的精致艺术。

相应于此，琴在宋之前尽管有面对天地的怀抱、面对世情的激昂，宋后仍转为另一景象。后世琴谱十之八九在宋后完成，明季出版者尤居绝大多数，琴之美学乃尽以清微淡远为宗，而以心中之气映对水云之态的千古之作《潇湘水云》，即使不属唐代的铁马金戈、开阔大度，而是满头风雨、一蓑江表，虞山派严澂的琴谱仍以"音节急促"而不录，这样的发展与琵琶所代表的时代性格恰好相反。

历史中的开阔与内省，人生中的江湖与独在，艺术上的阳刚与阴柔，使得代表开阔、江湖、阳刚的琵琶，在生命情性、艺术风格、文化属性上乃可与琴颉颃，它们代表着中国音乐在相对面相上的极致成就。

然而，宋后的内省自圆，固有其文化的高度与完整，但无可讳言，这趋于内省、趋于自体领略乃至趋于阴柔保守的发展，却使中国文化的气象不再，自宋元以迄明清，既每下愈况，终至不知伊于胡底。而就此，有心人固能因文化之论述、思想之开阔而反思，但从琴与琵琶的音乐则可直接对应。总之，琴固迷人，但只此一味，生命未免枯淡，有了琵琶，中国文化该有之气象乃能彰显。

十一、风格多彩的流派

然而，琵琶与琴颉颃并称，多处固恰成对比、互领风骚，但其实亦有相通之处，而这相通，正是两者之异于其他乐器者，由此，才更能共领风骚。

此相通，一在乐器型制，琵琶虽未若琴般，以一器而映现天地，但文人与民间音乐分别之一，即在后者之器映现地域性，琴制各地皆然，至胡琴则各地互异，就此，琵琶如琴，除南音琵琶保存古制、斜抱、手弹外，其余技法既同，型制则一。

型制之外，更在流派，文人因美学自觉性强，流派由此而生，曲谱流传乃较无地域之限，差别只在诠释不同，而民间音乐之流派则多因地域分隔所致，不仅风格殊异，曲谱亦大都不同。

就此，民间乐种的琵琶，其分野正如同民间音乐，南音、潮州弦诗、河南板头曲各有不同的曲子与风格；但独奏琵琶则如古琴，几个流派所传乐曲基本相同，而风格殊异。

琵琶流派正是琵琶之通于文人音乐而异于民间者，不过，因于历史及乐器性格之差异，它的流派仍显现出与古琴之不同处。

琴在历史上，最早有浙派、川派之别，其后有虞山派、金陵派、广陵派、诸城派等，但因风格内敛，流派分野后期已不似唐时浙、川两派，所谓"国士之风与一时之俊"的明显差异，后世琴派可以说，是在"低限"下呈现彼此风格之异的。

琵琶不然，近世仍流传的四大流派：浦东、平湖、汪、崇明四派，其风格互异，各有擅长，连外行人耳也即能分。例如一首《夕阳箫鼓》，在浦东是田园自适，在平湖是朴实道来，在汪派是江清月近；一首《塞上曲》，在浦东成为儿女娓娓倾诉的《思春》，平湖是婉转平实的文人淡扫，汪派则变成怀乡去国的郁愤。

大体而言，琵琶的四个流派可概括为：

浦东，气韵生动，文武判然。亦即它弹文套、武套皆文者愈文、武者愈武，而用韵如琴、筝般多所着墨亦形成它的特色。

琵琶流派：传统琵琶流派虽未若琴派绵延分枝，但其关涉之情性却将艺者、文人、江湖、儿女包含殆尽，辐射更广。（图为浦东派大家林石城[1922-2005]）

平湖，则苍朴平实，娓娓道来。带有一定的文人气，不作大的对比，专在曲调的叙述上下工夫。

汪派，则开阔大度，简明畅快。此派音节简明，与平湖恰成对比，将琵琶的刚性作彻底的发挥。

崇明，自称古朴正茂，但其最大特质在以小见长，善弹小曲，生动活泼，亲切怡人。

这四派基本上将艺者、文人、江湖、儿女，包含殆尽，较琴派更能看出辐射之广，益显琵琶出入雅俗之特质，但尽管风格互异，却多有着侠者的朗然。

十二、近代独奏的发展

如此出入雅俗、器乐发挥的琵琶自有其应对当代之能量，谈琵琶乃必及于此。而其近世的发展之一则在以民间歌谣为素材衍编乐曲，在变奏曲调上以指法作层次之推衍：

· 《彝族舞曲》

以民歌素材衍编的典型作品，写人群聚集，或婆娑起舞，或轻歌引人，

皆情景交融，虽不似传统乐曲般有其意境，但在通于雅俗上则有一定掌握。

此曲作于一九六二年，用了一些新的指法如双弦轮及和弦等，所用虽不多，但恰映现与传统不同之发展。

近现代琵琶新作固多，但诸多创作中，延续琵琶武套风格而另有发展的乐曲则最为醒目，其篇章亦如传统般宏大：

· 《花木兰》

以传统歌乐《花木兰》为素材编写而成之协奏曲，琵琶指法汇组的运用竟使变奏不大的旋律层层进展，手法正如传统之武套，其中移植自竖琴、钢琴手法部分也自然贴切，使人对琵琶的表现有了新的印象。

· 《草原小姊妹》

以西洋管弦乐队协奏的琵琶曲，有着较多引自西方的表现手法，但描写牧人在狂风暴雨中搏斗的段落，仍凸显出琵琶表现的不共，其篇章宏大，乃足以开展出武套的新视界。

在武套外，回归传统琵琶意象的乐曲也重新被拈提，这同质性的演化在器乐发展上尤为难得。

前辈琵琶家：比起琴家的单一样态，琵琶家则多有风貌，但既卓然成家，却就必能刚能柔。
（左页图：上为琵琶家王范地，下为琵琶家刘德海）

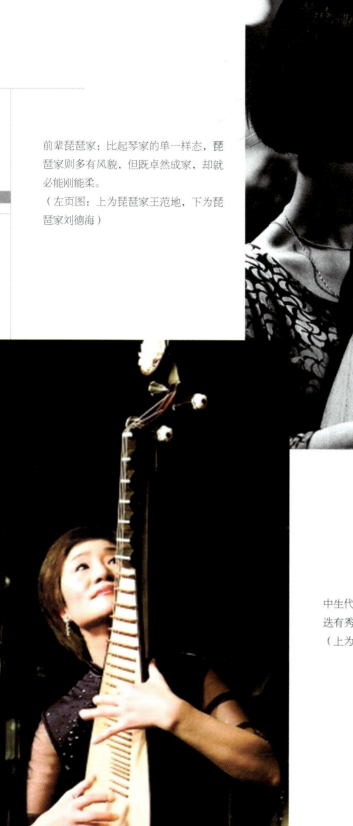

中生代琵琶家：比起前辈，中生代琵琶家亦迭有秀异者，率皆能文能武。
（上为琵琶家吴蛮，下为琵琶家吴玉霞）

· 《新翻羽调绿腰》

《六么》又称《绿腰》，是唐代知名的琵琶曲，白居易《琵琶行》有"先为霓裳后六么"之句，此曲即接续唐意象而成，有剑器歌舞之境。

当然，在这些类别外，以"现代音乐"写作的琵琶曲亦多，只是既为现代音乐美学之探索，就较难连接于历史中的生命意象。5

十三、江湖侠者的世界

诚如所述，就因文化源流、历史风骚、生命性格、乐曲成就的不同，琵琶乃有了足以抗衡古琴的地位。而对有心人而言，若能自此契入，则许多历史发展、生命情性的相关问题也就顿然得解。

谈琴与琵琶，我在《谛观有情——中国音乐里的人文世界》中有如此之总结：

"琴为汉人传统音乐的代表，琵琶则为胡乐成功中国化的典型，两者不仅在来源上有族群之分野，且代表着不同的生命情性。琴总关联着隐士，是出世的；琵琶则与一般生命息息相关，是入世的。琴尽管谈人世情感也得清微淡远，琵琶却常见江湖侠客或禅行者的利落森然。

5.亦有如作曲家罗永晖的《一指禅》《千章扫》《泼墨仙人》者，在现代的探索外，亦思遥对历史的生命意象，是较特殊的例子。

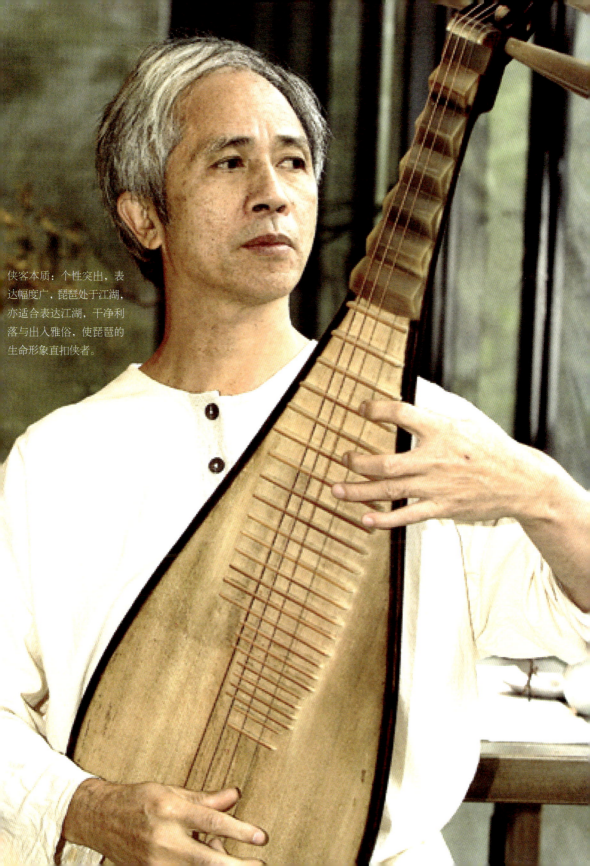

侠客本质：个性突出，表达幅度广，琵琶处于江湖，亦适合表达江湖，干净利落与出入雅俗，使琵琶的生命形象直扣侠者。

一般来说，弹琴怕失于内缩枯槁，弹琵琶则怕流为表相浮躁；善琴者自由无碍，内化于心；善琵琶者开阖大度，吐纳万象；一以情长，一以势胜；一意境悠远，一气象万千；在历史上相互颉颃消长，琴胜琵琶即隐微，琵琶兴琴则落寞，但它们却代表着汉文化心灵在两个重要相对面相上的高度成就，因此要谈中国音乐，即必须兼顾这历史中的两端。"

正因琵琶的精彩，白居易《琵琶行》乃可为千古绝唱，他的另一首绝句《听琵琶妓弹略略》则对琵琶的幅度又作了简要拈提：

腕软拨头轻，新教略略成。四弦千遍语，一曲万重情。
法向师边得，能从意上生。莫欺江外手，别是一家声。

至于东坡下面的一段逸事，则堪为琵琶生命性格的核心点评：

东坡在玉堂日，有幕士善歌，因问："我词何如柳七（柳永）？"对曰："柳郎中词，只合十七八女郎，执红牙板，歌'杨柳岸晓风残月'；学士词，须关西大汉，铜琵琶，铁绰板，唱'大江东去'。"东坡为之绝倒。（宋·俞文豹《吹剑续录》）

这"执铁板铜琶，唱大江东去"，正乃江湖之慨，侠者之歌！

三

长吟入夜清

笛／书生

渔笛图:吹管乐本具空间感,笛乐尤然。笛以竹制,总能令人直契自然。(图为唐寅《渔笛清幽图》局部)

宛然如真——中国乐器的生命性

羌笛写龙声，长吟入夜清。关山孤月下，来向陇头鸣。
遂吹梅花落，含春柳色惊。行观向子赋，坐忆旧邻情。
（唐·李峤《笛》）

一、出入雅俗的乐器

谈中国音乐，雅俗之分是一个重要的切入点。本来，艺术自来就有雅俗之分，而此分，基点固因于艺术的是否精炼自圆，但往往也源于社会阶层的认定。而在中国，雅俗则更有另一层意义在。

中国文化为一元性与多元性并存的文化体，一元性指诸地皆同的部分，它或者关系到共同的核心价值，或缘于统治权的"率土之滨，莫非王土"，它使中国文化能绵亘千古、一以贯之。多元则指各地之殊异，由于中国幅员广大，民族众多，地理人文环境不同，各地差异乃极大，而此多元性，则让中国文化经得起时空变异之挑战。以此，在中国，雅的另一层意义，即指那一元性核心价值的直接拈提，俗则在具现特质性的时空色彩。

在音乐，雅的实际内容是礼乐与琴乐。前者连接了人间的统治与天道，虽有哲思，但更多的是在两者间作象征性的连接；而琴乐则直接以琴器为天地，自此进德修身及溶于大化，有音乐内在有机的连结。至于俗，系指

民间音乐，它取自常民生活，不须矫饰，自然天成，无"有意的美学论述"，却亲切怡人。

乐器上，琴是完全的雅乐，筝与胡琴基本是俗乐，琵琶则通于雅俗，进出无碍，面相广袤，从这点切入，亦可见琵琶的独特。

在琵琶之外，另有一乐器亦通于雅俗者，那就是人人尽知的笛子。笛，一根竹管，看似日常，但自此切入，却就映现无比风光。

笛，一般印象中日常之乐器，在诗词中意象却完全不同，一句"长吟入夜清"，一句"长笛一声人倚楼"，那飘逸、清越就现于眼前。令人想到玉树临风的佳人、风流自赏的文士。的确，相较于琴的高士、琵琶的侠客，笛更像秀逸飘然的书生。

二、膜声带来的空间感

笛的生命形象与它的外形相符，一根竹管，特能点出透逸飘然，但与它的音色更为有关。笛在吹孔、指孔间，置有膜孔，贴以竹膜或芦苇膜，由此得出嘹亮宽广之音色，也由之带出悠远飘逸的特有空间感。

然而，膜声的作用还不止于此。笛在高音区膜声不明显，愈往低音膜

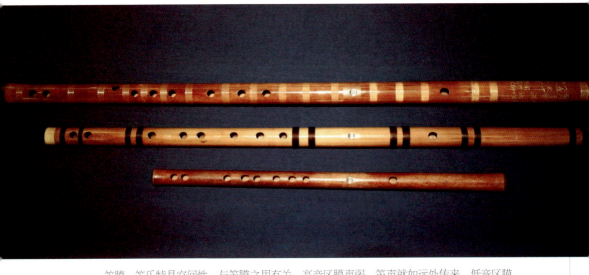

笛膜：笛乐特具空间性，与笛膜之用有关。高音区膜声弱，笛声就如远处传来，低音区膜声强，声源如在身边，笛乐因此乃远近飘荡，唐·赵嘏有"谁家吹笛画楼中，断续声随断续风"之句，因此并不定指远处吹笛，时而闻，时而不闻，更是笛声飘荡予诗人的感受。

舟中月明夜闻笛 唐 于鹄

箫里疏疏侯倌风 芦花淡淡夜江空 更深何处人吹笛 疑是龙吟寒水中

癸巳秋李萧锟书

春夜洛城闻笛 唐 李白

谁家玉笛暗飞声 散入春风满洛城 此夜曲中闻折柳 何人不起故园情

癸巳之秋李萧锟书

笛诗：笛乐悠扬，启人情思，前人说"唐人作闻笛诗，每有韵致"。在画中，琴独领风骚，论诗，笛诗杰作则多。

声则愈浓，在听觉上，膜声强你就觉声源近，反之，膜声愈隐，声源就愈远，因此，即便以同一音量吹奏，曲调只要在高中低音区来回，笛声听来即远近飘荡，因而宋·刘克庄的《闻笛》才会有如此一句：

谁家吹笛画楼中，断续声随断续风。

这"断续声随断续风"，更大的可能并非是一般依文解义地以为乃笛声自远处飘来，时而闻之，时而不闻，而系因笛膜所致声源远近的飘荡，使人有此感觉，如此的解释也才能说明赵嘏的感动，否则断续笛音，很难让他有"响遏行云横碧落，清和冷月到帘栊"的感受。

就因有这膜声，笛子不仅在音色上具独特性，其空间感，更无其他乐器可与比拟。中国乐器中，论予人空间的宽广性，唢呐，尤其是管子，有时真让人有"天地之大，只此一音"之感，其宽广原非笛所能及，但论远近来去、穿梭袅绕，笛子则冠绝古今。所以我年轻于峡谷闻笛，生命乃深深触动，自此投入中国音乐，事后形容，只能以一句"峡谷闻笛，方知袅绕为何境"叹之。

三、诗词之着墨

于是，以笛制而有的简约飘逸乃至风流之美，诗词乃更多所着墨：

《笛》唐·李峤

羌笛写龙声，长吟入夜清。关山孤月下，来向陇头鸣。
遂吹梅花落，含春柳色惊。行观向子赋，坐忆旧邻情。

《春夜洛城闻笛》唐·李白

谁家玉笛暗飞声，散入春风满洛城。
此夜曲中闻折柳，何人不起故园情。

《金陵听韩侍御吹笛》唐·李白

韩公吹玉笛，倜傥流英音。风吹绕钟山，万壑皆龙吟。
王子停凤管，师襄掩瑶琴。馀韵度江去，天涯安可寻。

《舟中月明夜闻笛》唐·于鹄

浦里移舟候信风，芦花漠漠夜江空。
更深何处人吹笛，疑是孤吟寒水中。

《夜半闻横管》宋·程俱

秋风夜搅浮云起，幽梦归来度寒水。
一声横笛静穿云，响振疏林叶空委。
曲终时引断肠声，中有千秋万古情。
金谷草生无限思，楼边斜月为谁明。

《闻笛》唐·崔橹

银河漾漾月晖晖,楼碍星边织女机。

横玉叫云天似水,满空霜逐一声飞。

《剡溪馆闻笛》唐·丁仙芝

夜久闻羌笛,寥寥虚客堂。山空响不散,谿静曲宜长。

草木生边气,城池泛夕凉。虚然异风出,仿佛宿平阳。

《闻笛》宋·刘克庄

谁家吹笛画楼中,断续声随断续风。

响遏行云横碧落,清和冷月到帘栊。

兴来三弄有桓子,赋就一篇怀马融。

曲罢不知人在否?馀音嘹亮尚飘空。

《菩萨蛮》宋·张先

佳人学得平阳曲,纤纤玉笋横孤竹。

一弄入云声,海门江月清。

髻摇金钿落,惜恐樱唇薄。

听罢已依依,莫吹杨柳枝。

《浪花》 宋·王寀
一江秋水浸寒空,渔笛无端弄晚风。
万里波心谁折得?夕阳影里碎残红。

《春日北行夜泊江口》 清·孙旸
泛泛桃花水,春风路几千。月明寒食夜,人在广陵船。
极浦迷乡树,孤蓬接远天。黄昏何处笛?吹绿一江烟。

这些诗词,多着眼于笛清越的音色及音乐带来的空间感,而这空间感与某些场域则特能相得益彰,例如于秋日,一笛横空,特能显其疏旷;月下闻笛,自有清越孤朗之韵。总之,空间既旷,听笛就有韵味,此场景正如灯下松间抚琴,或水上琵琶般,凸显出中国音乐的情境性,也印证了这些乐器的生命性。

四、意象与感怀

笛,一管如画,令人想起佳人,但想起佳人的也在箫,"二十四桥明月夜,玉人何处教吹箫"是千古的意象,早期,箫笛之名可互通,后来直吹曰箫,横吹曰笛,两者于画面上皆令人有直得风流或"直将此情寄此物"之感。

箫,其声圆润呜咽,音色较笛更直接动人,所以东坡的《前赤壁赋》,

以有客吹洞箫者,其声"呜呜然",乃引人时空轮转之感慨。丝竹名曲《春江花月夜》以箫主奏,水溶溶的音色也才能带来月夜泛舟、落叶摇情的意象。

然而,箫虽直接引人,发展却不如笛。其原因除笛膜带来的空间性外,也因于笛的宽广性。北方梆笛的音色,可以"其声裂云",苏轼乃有"一声吹裂翠崖岗"之句,南方曲笛则清越悠扬,正如李白诗"散入春风满洛城"所言。以此,笛乃不似箫只偏于柔美空灵,它宜文宜武,生命的开阔既够,对应乃众,写笛之诗词因此也远多于箫。

宜文宜武,笛虽如俊逸书生,这书生却非手无缚鸡之力,他更有其生命开展,秀逸而非幽微,于人世乃自有洒脱。所以在笛乐中可寄语天地,而其超越处则不似琴般淡微,总令人有逸远而直入山河之感,正如《琅琊神韵》《听泉》《秋湖月夜》等曲所写。

· 《琅琊神韵》

笛家俞逊发写于琅琊山之作品,以山气氤氲、泉流清冽,写人生独在、应对大化之情,曲中意境既深,人情亦厚,堪称笛乐之经典作品。

俞逊发在此曲用了哨笛音,它是以口哨吹旋律,同时以口哨之气贯入笛吹孔,按指取音,合口哨音与笛气柱所生之"虚音"的和声,音色空灵,以此写出山寺夜深,一灯如豆下的情思。而此技法之出现,正因笛家写曲,

以笛试音却恐吵及旁睡僧家，因此以口哨音代之，气恰贯入笛腔而得，印证了中国演奏家因熟悉表现手法在创作上独具的优势，而历来，中国动人之作品亦多出于演奏家之手。

· 《听泉》

此曲与《琅琊神韵》同，运用了一些特殊指法，笛家以按孔为吹孔，将笛分两半，由此得一空灵和声，让人有置身空谷幽泉前的幽深寂静之感，在此意象基础上，再以昆剧《步步娇》的曲牌变奏慢吹而成，于意象铺衍与旋律直抒乃得而兼之。

· 《秋湖月夜》

笛家俞逊发读南宋词人张孝祥调寄《念奴娇》的《过洞庭》词有感而作。"应念岭海经年，孤光自照，肝胆皆冰雪"正是笛家的心境。乐曲写出秋湖江天一色之景，间以幻如天人的歌舞遥想，所写都在以大化照见自家心境。

此曲淡远平和，朴实无华，看似技巧单纯，在控气、音色上却极需火候。

笛清越的音色、特殊的空间感不只令人溶入大化，在抒发人间情感上，这两个基点也让它与一般乐器不同。

感时兴怀是中国文人的生命基调，但不同生命情性在此的感叹仍有不同，映现于乐器亦然。

俞逊发 (1946-2006)：俞氏之笛乃直将笛诗韵发扬者，他名作之一的《秋湖月夜》即系读宋·张孝祥调寄《念奴娇》的《过洞庭》词"应念岭海经年，孤光自照，肝胆皆冰雪"有感而写。

以古琴而言，其喟叹固多在遭时不遇，但因琴音清微，情绪乃较往内，虽非直接之忧怜，总较郁结。

琵琶不然，即便喟叹，它也清朗，直抒情怀，开阖之间远为干脆。

但无论是内省或开阖，笛为吹管乐器，在此就与它们有本质的不同。

吹管乐器不仅音量大，且为连续音，予人感觉就直接带出了一个更大的空间感，这也是于旷野、峡谷闻笛特别动人的原因，实有的空间与音乐的空间结为一体，就具无比的感染力。

正因这空间，笛乃不似琴的幽微于心，不似胡琴的缠绵悱恻，也不似琵琶一击必杀的干脆，而是娓娓直抒，在流动中显其生命感怀，不滞于一点，听来就有其舒展，即便深情、含藏，生命也不致溺于一处。名曲《姑苏行》就可以看到这样的特质：

· 《姑苏行》
此曲取自昆曲题材，写行于姑苏的历史情怀。

乐曲乃旋律之直抒，由笛子带有空间性的音色娓娓道来，悠然致远，就使得行于古城之怀想，有了更多时空轮转的感慨。

五、历史之遥接

与琴、琵琶不同，上述笛曲都为近代作品，其间则映现着笛独特的历史发展。

琴，在近世虽有创作，但数量稀少，亦几无传世之作，这原因除琴之经典已经历史淘洗、典型历历外，更因琴所示之高古情境，常非今人时空所能应，琴之形貌乃皆如历史遗产。

琵琶不同，琵琶创作曲广传者颇多，有以歌谣入乐的形象性作品如《彝族舞曲》，有承袭传统风貌，亦另有铺陈者如《新翻羽调绿腰》，有建基在琵琶指法特质而有其当代发挥者如《草原小姐妹》，在在都可见琵琶的发展潜力。但总体来说，文曲作品偏少，与传统文人世界距离也较远。

笛不然，它的作品几乎皆为近现代所作，而能为人传唱者，反都在人文情思之观照。此种发展于中国音乐有其特殊意义，毕竟中国音乐近现代之发展，尤其晚近最大的问题正在人文情怀的丧失，美学理念过度地向西方倾斜，表演性大增，而使音乐与生活，乃至生命分离。

说美学理念过度向西方倾斜，以形上而言，是乐曲内涵无法直通儒释道三家之核心的中国思想；以形下来说，则忽略了中国音乐表现手法的特质，尤其是不尊重在历史中发展而成，自里而外，通透一体，与中国生命观深刻结合的乐器特性，由此，乃愈行愈远。

说表演性大增,则除西方的影响外,前期更因文艺为工农兵服务思想的影响,后期受资本主义商品经济的冲击,以致音乐更多花指繁弦,争相竞技卖艺,却少真正情感直抒,文人书画中"宁拙毋巧,宁丑毋媚"何只已成空谷跫音,许多中乐家压根没听过这样的拈提。

在如此氛围下作出的乐曲,其能于人文有其涵泳者几希!而笛乐则令人侧目,其原因或与个人生命情性有关,例如笛家俞逊发总以"自然之中有生意"为依归,但笛清越俊逸及特有的空间性所贴合的生命形象与情怀也在此发挥了作用。

的确,笛之美学地位不如琴,在器乐发挥、历史风骚上也逊于琵琶,但我们观诸文人诗词,写笛者并不下于琴,还胜于琵琶,而传世之佳篇在质与量甚且为两者所不及。

这现象很有趣,说明了文人容易受笛形象及笛音感染,笛音清越、具空间感,感染力强,尽可一抒怀抱。笛一管在手,人即清越,携带方便,更可自然成为身体之一部分,也合于风流自赏,文人喜笛乃成自然。

正因这自然,历代闻笛诗动人者乃众,尤其"唐人写闻笛诗,每有韵致",李白的"谁家玉笛暗飞声""一为迁客去长沙",王之涣的"羌笛何须怨杨柳",高适的"风吹一夜满关山",李益的"不知何处吹芦管"都是压卷之作。坦白说,谈乐器或乐曲诗文,琴是高士,多世外之情,若谈闺怨忧国则难

免自陷；琵琶侠者，其风骚纵横、千姿百态则在长诗《琵琶行》，长文《汤琵琶传》中可淋漓尽致、傲视群伦，但笛诗却最容易在短短数句里直接感染，贯通雅俗。

然而，笛诗虽如此，笛乐本身的命运却大不同。

笛在历史中有数度变迁，除中国原有之型制，羌笛这类胡人乐器也为它增添了新生命，而目前贴膜的竹笛则至唐才出现，因为多了膜孔，称作七星管，虽然晚出，但宋后笛乐基本就指贴膜的竹笛而言，它不仅取代了过往的笛子，也一定程度管领了管乐风骚。

只可惜，笛诗所指之境界在后世笛乐竟不存。导致此种景况的原因不一：有缘于宋之后戏曲音乐兴起，鼓、笛成为重要伴奏乐器，遂使笛之民间性凌越了文人性所致；有因琴在宋后成为专宠，笛乐这块遂少人关注者；也有宋元后文人幽微，笛的开阔反不适性者。但种种原因也都只是后世的臆侧，可确定的事实却是：笛乐这文人或悠远的传统只能在昆笛中依稀见到影子，余竟不存。

而近世笛乐的最大成就，则在遥续此传统。从这意义讲，笛乐的发展在技巧与内容上固属开拓新路，精神上则属回归，较之其他乐器乃有更值得关注者。

有此回归，笛子乃如琵琶般，成为出入雅俗的乐器。

六、南北之分

笛子虽一管，但在不同乐种亦有型制之别，它主要分曲笛与梆笛两类。曲笛顾名思义在伴奏昆曲，梆笛则以伴奏梆子腔得名，前者长后者短，而此长短，不仅使音高不同，也使音色不同。

曲笛醇厚悠远，适合娓娓道来的叙述，具文人气质、南方风格，着重在控气、断句之处理。

梆笛嘹亮直接，适合作民间高亢之表达，多气指唇舌之功夫，较跳跃质朴，有北方农村大地的风味。

此种分野，也明显出现在笛的文学中，白居易《琵琶行》中"岂无山歌与村笛，呕哑嘲哳难为听"指的就是乡野民间之笛，而李白、刘克庄所写则接近于文人之笛。

这雅俗说明了笛乐活跃的阶层，但不就指俗乐粗陋，俗只是直接粗犷，因于民间，它耍弄技法较多，却趣味盎然。

笛之雅俗与琵琶不同。琵琶的俗出现在民间丝竹中，在此，南音琵琶

昆剧：笛诗之韵后世亦曾一度濒于断绝，仅于昆剧稍得，近世笛乐的成就即在接续这诗韵的传统。（图为昆剧名伶旦角张志红，笛家杜如松。林海钟提供）

宛然如真——中国乐器的生命性

北派笛家：北派笛家前期多富泥土气息，近则以高亢豪迈著称。（图为笛家马迪。谢旭鸣摄）

以弹乐谱骨干音作节制乐队的指挥角色，古朴单纯；潮州琵琶虽有技法的发展，但与潮州筝这主要乐器比，仍为次要角色，民间乐种之琵琶比诸独奏琵琶在技法上皆相形简单。

笛不然，它是民间音乐的领奏乐器（尤其在北方），就如唢呐般，技法在民间反有长足发挥。

正因如此，近世笛乐的复兴乃由南北笛家共同而生。一九五〇年代北派的冯子存、刘管乐，南派的赵松庭、陆春龄，不仅映现不同风格，也实际

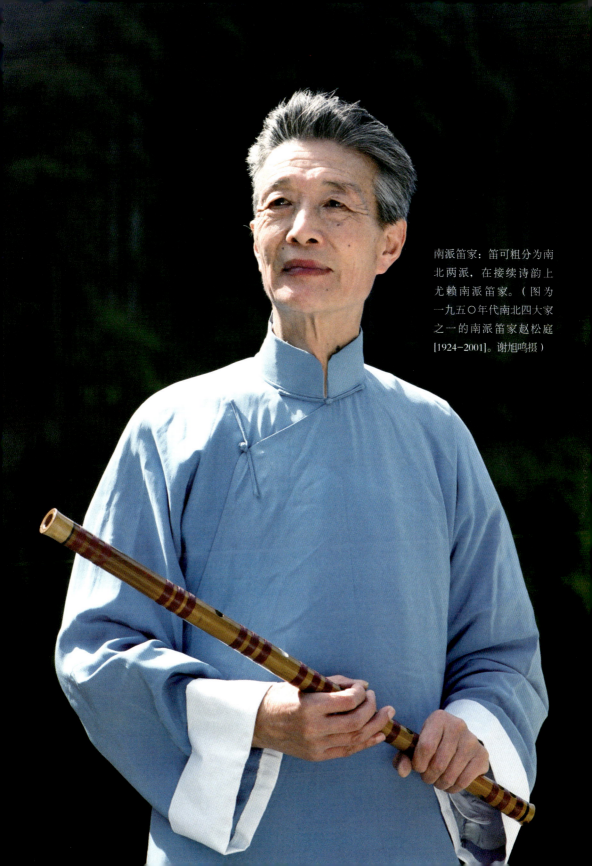

南派笛家：笛可粗分为南北两派，在接续诗韵上尤赖南派笛家。（图为一九五〇年代南北四大家之一的南派笛家赵松庭[1924-2001]。谢旭鸣摄）

提供了吹奏技法，第二代笛家在此基础上乃能发展出更多遥续传统的笛曲。

遥续主要在人文情怀上，它使笛子原来俊逸悠远的形貌更加确立，这悠远部分可与古琴及琵琶重叠，而俊逸，则使其连接于玉树临风、风流自赏，富于生命情性的书生形象。

七、人世之感怀

但虽说俊逸悠远，笛曲在抒写大化外，当然也映现着人世的感怀：

· 《妆台秋思》

从琵琶《塞上曲》第四段移植而来，此段在琵琶弹奏时，不用音色清亮的子弦，而用内敛含蓄的另三条弦，即因所写为闺怨之情。转至大笛后，则情思醇厚，深情动人，但却娓娓叙来。

本曲吹奏时，在控气、断句上具现功力，平实无华却直入人心，小曲见大，是中国音乐的一项特质，已逝的笛家俞逊发在此特见功力。

这人世感怀，也大量映现于笛诗中。

《与史郎中钦听黄鹤楼上吹笛》 唐·李白
一为迁客去长沙，西望长安不见家。
黄鹤楼中吹玉笛，江城五月落梅花。

《清溪半夜闻笛》 唐·李白
羌笛梅花引，吴溪陇水情。
寒山秋浦月，肠断玉关声。

《塞上听吹笛》 唐·高适
雪净胡天牧马还，月明羌笛戍楼间。
借问梅花何处落，风吹一夜满关山。

《野次听元昌奏横吹》 唐·韦应物
立马莲塘吹横笛，微风动柳生水波。
北人听罢泪将落，南朝曲中怨更多。

《江上闻笛》 唐·王昌龄
横笛怨江月，扁舟何处寻。声长楚山外，曲绕胡关深。
相去万余里，遥传此夜心。寥寥浦溆寒，响尽惟幽林。
不知谁家子，复奏邯郸音。水客皆拥棹，空霜遂盈襟。
赢马望北走，迁人悲越吟。何当边草白，旌节陇城阴。

《吹笛》唐·杜甫

吹笛秋山风月清，谁家巧作断肠声。
风飘律吕相和切，月傍关山几处明。
胡骑中宵堪北走，武陵一曲想南征。
故园杨柳今摇落，何得愁中曲尽生。

《从军北征》唐·李益

天山雪后海风寒，横笛偏吹行路难。
碛里征人三十万，一时回首月中看。

《夜上受降城闻笛》唐·李益

回乐峰前沙似雪，受降城下月如霜。
不知何处吹芦管，一夜征人尽望乡。

《淮上与友人别》唐·郑谷

扬子江头杨柳春，杨花愁杀渡江人。
数声风笛离亭晚，君向潇湘我向秦。

《秋夜闻笛》元·萨都剌

何人吹笛秋风外，北固山前月色寒。
亦有江南未归客，徘徊终夜倚阑干。

悠远俊逸，感慨亦多，使笛真正成为出入雅俗，表现宽广的乐器。而能如此，一则缘自乐器性能的不同落点，一则来自笛独特的历史因缘。

谈独特的历史因缘，有心人可注意到笛诗之感慨率多边塞之声、离情喟叹，却少儿女私情。

历史上，笛诗写羌笛者甚多，中国笛亦受胡笛影响，但无论羌笛、竹笛，置于塞上，起的都是边关之情，离人愁绪：

· 《秦川抒怀》
以陕西曲调编写之笛曲，高亢与深情兼具，正可遥接于边关意象，在张力与幅度上对笛之特色有淋漓尽致之发挥。

八、可开可阖、能出能入

笛与边塞有关，除历史外，也缘于吹管乐器的空间感，胡笳、筚篥都能直接起人较悠远、较具时空的感怀，引致边塞无尽、征人离愁乃为自然。

这种时空感是吹管的特色，它让我们再次想起了陶渊明"丝不如竹、竹不如肉"的说法，论即刻动人，歌乐为上，与歌乐最贴近的拉弦亦然，而相反的陈述亦成立："肉不如竹，竹不如丝。"谈意境，点状音所能

造成的美学距离感，使弹弦乐器藉其孤音意象及韵以致远，乃得言有尽而意无穷。竹，也就是吹管，则在这两种不同的美学侧重里，都居于其中。

居其中，用得当即兼得两边：吹管就其连续音，与歌乐美学距离近，故渲染力亦强，可此长音，就音色而言，没有胡琴的甜腻，就气柱共鸣带来的感觉又具有较大空间性，乃不致溺于眼前，就有其意境。

这感染与意境的得兼，当然不是弹弦加拉弦的结果，而是自身特质的发挥。其中，笛因膜音兼具清扬与松醇之特色，又有膜音强弱所致之空间性，乃更具优势。毕竟，相较于筚篥、胡笳音色的偏于悲凉，箫的偏向柔美，笛则可开可阖、可内可外。

的确，就乐器音色的感染力乃至某种更开阔的空间感而言，笛在吹管乐器中都非领袖群伦，管子（筚篥）在此远较笛为长，它的声音悲凉，边塞离人的情思特浓，只一音，常就将历代边塞诗境一霎带出；就穿透力、开阔性来讲，唢呐也较笛带有一定的浸染力乃至侵入性。而箫，论优美、沈静，笛也不如。

然而，这些管乐器在历史上的成就皆不如笛，管子总入于悲凉，唢呐的样态虽较多，但过高的侵入性及音量却让许多人却步，箫的柔美也偏于一边。

箫与管子：箫音色柔美，转入愁肠，苏轼《前赤壁赋》即以客吹箫为缘起。管子即古之筚篥，音色苍凉，较笛空间感犹大，正所谓"不知何处吹芦管，一夜征人尽望乡"。但两者发展皆不如笛大，盖因笛出入雅俗，能激越亦能悠远。（图为笛家林谷珍，管子家胡志厚）

在此，我们看到了乐器要能有长足发展，就须如琵琶般，可开可阖、可内可外，乃至可雅可俗。琵琶意境悠远可直入琴境，民间小曲如琵琶锣鼓又十足民间。在独奏中，它既有抒情之文套，又有叙事之武套，还有兼得两者与不入两者之大曲，舞台既多，辐射既广，就较有机会管领风骚。论音色、论韵，琵琶本不如琴之松沈、筝之优美以及两者之绵长，但可映照的人生则更全面。

笛在管乐器中类如弹弦的琵琶，它以贴膜的特殊构造及丰富的气指唇舌，以及不过度偏向某种特殊情感的音色，完成丰富的样态，这样态可以如箫般，悠远，娓娓道来，但更宽广松沈，如大笛的《寒江残雪》。

· 《寒江残雪》

移植自琵琶《塞上曲》第一段《思春》的笛曲，原曲顾名思义在谈闺怨，琵琶浦东派弹来娓娓倾诉，汪派则慨然忧愤，江南丝竹奏此曲亦名《秋思》，转至低音大笛则醇厚如曲名，有人生至此，含藏圆熟之意。

此曲吹奏须音色醇厚，不带一丝火气，是功力的锤炼、生命的直抒。

低音大笛如箫，却更醇厚，而梆笛在北方，与管子、唢呐成为吹管乐的要角，既深受民间音乐影响，沁入土地的风格乃与唢呐相近：

尺八：中国最重要的管乐器为笛，出入雅俗，面相较宽阔，悠扬而不自伤；日本最重要的管乐器是尺八，其声或哀伤，或幽玄，亦应日人之民族性。（图为尺八家冢本田八郎。林谷珍提供）

· 《五梆子》

梆子腔为戏曲四大声腔之一，传布于全国，盛行于北方，曲调高亢直捷，此曲即以此命名。

乐曲由近代北派笛家冯子存所传，北派笛乐擅用气指唇舌上的技法，表现民间的质朴，控气上特重直而猛，笛诗中"一声吹裂翠崖岗"即指此音色，民间因有"吹穿天"之誉。同类曲子尚有刘管乐所传的《喜相逢》，亦广为人知。

这类曲子就其应用之技法而言，较之南派只重控气、断句，更为多样，但因民间气息浓厚，予人的感觉既非文人，亦非艺术家，总直接是生活的反映。

同样是民间，北方的粗犷与南方的细致原就有别，也因此南方的民间笛曲尽管也抒写生活中的种种，却就有完全不一样的意味。

· 《欢乐歌》

由江南丝竹而出的笛曲，江南丝竹流行于江南一带，以小、轻、细、雅为尚，笛与二胡是其领奏乐器，此曲则有较开阔的表达，而其用气、断句则如《姑苏行》般。

九、琴、琵琶、笛生命形象之显隐

的确，论中国传统乐器，以琵琶的表现样态最为丰富，笛则同为可出入雅俗的乐器。正如前述，真能管领一定风骚之乐器表现就不能过于褊狭，许多特色性的乐器正有此限，例如三弦，它音色厚实，极为突出，无有音柱，所以行韵可如古琴般更不受限，但相对的，音色的过度偏向既规范了表现方向，为了滑按，柄身须长而狭，许多指法乃无法如琵琶般丰富，也就限制了发展。

即便是古琴，看来极尽幽微，似乎只单取一味，但它的乐器性能却仍涵盖一定广度，类如《广陵散》《潇湘水云》《酒狂》之表达，置诸世间性的琵琶亦毫不逊色，只是宋，尤其明后之美学往幽微偏斜，才使得琴"激浪奔雷"的面相为大家所忽略。

所以说，这些主要的传统乐器固然有它主要的生命形象，但亦有其他外延乃至对比的生命性格，如：

琴固为高士，亦有儿女之情，更多屈子之叹。

琵琶固为侠客，但亦有文人之逸、儿女之情、民间之畅。

笛固为书生，俊逸之外，亦有悠远近道，率性如常民者。

只是，同具儿女，因基础不同，琵琶的感叹倾诉就较为明朗，而琴则隐微幽愤；而同为民间，笛较琵琶就有更富生气样态的显露。

这是基点及外显的不同，而就其发展，历史上，琴向为文人所推重，即便"古调虽自爱，今人多不弹"的唐代，琴其实也有相当的发展，著名的斲琴者雷氏一家在唐代，唐代琴派首分浙、川两派，文字谱改为简字谱亦在唐完成，可以说琴人叹息的没落，其实只在它由首乐稍隐而已。

吹笛图：笛出入雅俗，但俊逸则为其本质，所谓书剑江湖，笛之生命形象正契于书生。（上为笛家詹永明，下为笛家杜如松。谢旭鸣摄）

琵琶不然，因是胡乐，所以曾领唐之风骚，但也因这胡乐，即便唐时，亦非全面管领，宋后汉本土文化复兴，更有一段长达几百年从论述位置消失的隐没期。

而笛呢？它从非首乐，亦非如琵琶般可与琴颉颃，笛乐且一度消沈，仅在民间活跃，但它富于诗境意象，使笛之文学作品在历代皆有极动人处。可以说，琴在音乐与文字中生命形象名实相符，琵琶则音乐之实远过于文学之名，一般人对其印象更有悖于它的基础性格，而笛如从历史遗存来看，则文学之名远大于音乐之实。

四 玉柱冷冷对寒雪

筝／儿女

傅抱石《湘夫人》局部

玉柱泠泠对寒雪，清商怨徵声何切。
谁怜楚客向隅时，一片愁心与弦绝。
（唐·杨巨源 《雪中听筝》）

一、筝与瑟的渊源

既如琵琶般，音乐之实然与一般印象不符，又如笛般，文学之名大于历史音乐遗存的，则为筝。

筝，"一字足义"，可见是先秦已存之古乐器，所以也叫古筝，而既古，必高，一般印象乃以之与文人或雅乐连接，其实不然。

筝的确有它古典的背景，先秦已存，据传由瑟而来，而自来琴瑟并称，皆为礼乐器，可筝却不在其内。

瑟，与琴并称，都是横放的弹弦乐器，但瑟与琴，有根本不同。琴，七弦，并无架起弦以取音之"雁柱"，所以虽只七弦，每弦却都能用左手按出许多音，由此，琴乃可以作出长韵，宋之后的琴曲声少韵多，往往在一个主音后连续以韵行出几个曲调的虚音。

瑟不同，李商隐《锦瑟》诗"锦瑟无端五十弦，一弦一柱思华年"，尽管五十弦，但一弦基本一音。以乐器结构而言，瑟有自己的定位，一弦

四　玉柱冷冷对寒霜　筝/儿女

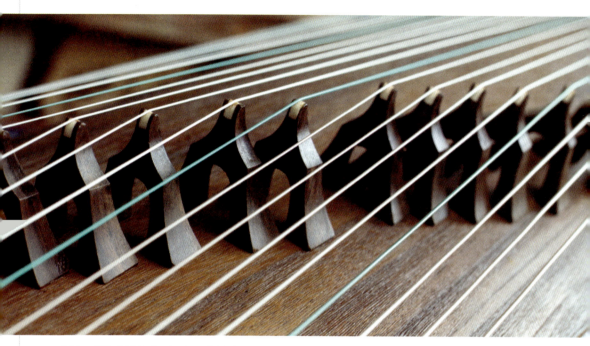

雁柱：琴筝型制之别，在琴乃以指按音，一弦多音，筝则以雁柱（人字形之音柱）撑弦，故基本一弦一音，此制由瑟而得，李商隐诗"锦瑟无端五十弦，一弦一柱思华年"正此之谓。

一柱，取音就易。与琴相同，古时主要在伴奏歌乐，先秦礼乐中，"金石丝竹匏土革木"的丝，就指琴瑟。

筝有一说系由瑟减半而来，本来瑟五十弦，体积太大，后世先减半为二十五弦，所以钱起有"二十五弦弹月夜，不胜清怨却归来"之句，之后，再将二十五弦劈成两半，就成十二、十三弦之筝。筝，正是这种型制。

成为两半，据传是两姐妹争瑟而分之，故称"筝"，但乐器这样的分

法未免奇怪，因此另一说以"筝"乃仿其音色而命名，在音乐上较讲得通，就如琵琶两字原是指法"推手前曰琵，引手却曰琶"般，以音色或指法命名，更为合理。

筝音色的确铮铮然，这铮铮然就不似瑟般，是中和肃穆之礼乐，倒符合市井气味，所以战国时，齐的弹筝击缶，反映的就是自然、粗犷、率性的市民生活。而从礼乐观点，这却是难登大雅之堂的。

筝有时被称为小瑟，但瑟筝的地位一雅一俗自来清楚。有意思的是：尽管从殿堂乃至文人都"尚雅非俗"，但瑟的命运与筝却不能比。

瑟几乎只存于礼乐中，虽与琴并称，但地位与发展则有天渊之别。琴从型制到音乐到美学，成就了中国的文人音乐，而这深广的琴乐则是在长远历史中发展而成的。瑟不然，它后世几乎只存于礼乐，其型制、弹法都看不出有多少变化，长沙马王堆汉墓中的瑟，与后世礼乐的瑟一样形体硕大，适弹单音，并不能作幅度较大的表现。

也因此，尽管琴瑟并称，尽管有湘灵鼓瑟之传说，尽管有钱起"曲终人不见，江上数峰青"的名句，瑟，基本上只活在独特的领域，活在礼乐、神话及文学中，音乐上近乎可忽略它的存在。

筝不然。战国时，击缶弹筝既为市井风尚，后世的传衍也自来不绝，到

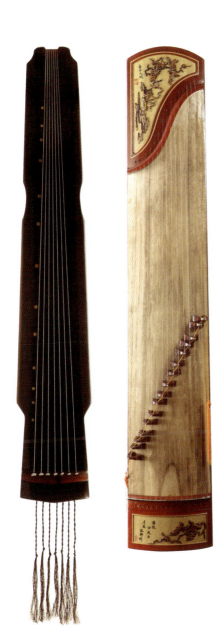

琴筝图：世人常混淆琴筝，但琴为文人乐器，筝为民间乐器，故文人画中多弹琴图，却几乎不见弹筝图。

四　玉柱冷冷对寒窗 筝之儿女

近代依然活跃，且由于上手最易，它在六七〇年代的台湾、当今的大陆还都是普及率最高的民族乐器。

二、筝与琴的混淆

高普及率，除了易学，其实还因于误解，一般人常将筝误为琴，而因琴在诗画中已成典型的文化意象，习筝乃被认为是雅事。

筝虽传于民间，原也有其典雅部分，习筝为雅事亦非一定离题，但以之为琴，以之为典型的文化意象，则相去甚远。

这样的误解，当然来自琴筝皆为横置手弹之器，传统筝尺寸较小，与琴相似度原高，外形容易混淆，但误解，更来自我们对传统文化的陌生。

尽管琴在历史中有它不可取代之地位，但清末以降，传统文化被视为封建落伍，琴棋书画除书画尚有半壁江山外，琴棋则已为人所弃。

本来，文人弹琴固相习成风，但音乐能力与文学能力毕竟是两回事，故琴曲虽多，率皆为文人遣性之作，而此遣性并不能直比于文人画。文人画虽逸笔草草，却迭有佳作，但绝大多数遣兴之琴曲皆难入琴乐之林，这主要因于书画原为自小习之的文人之事，而器乐入门的门坎却自来就高，并非人人能就。也就因这门坎，在物换星移、贬抑传统下，琴乐乃迅速流失。

这迅速流失，使得琴人在万中不得其一，有项非正式的估计：一九五〇年代前真弹琴者全国亦不逾千人，也所以一般人对琴陌生已极，即连同为艺术的戏曲，《空城计》中孔明所用之琴，形亦如筝，港台过去电影、连续剧遇琴更多直以筝用之，前期，只有台湾导演胡金铨之《侠女》以琴歌唱李白《月下独酌》，不仅型制，连女主角徐枫也为此习琴，允为特例，这较诸于日本影片之认真对待传统，如小林正树《怪谈》中以萨摩琵琶名曲《坛之浦》贯穿全段，弹者手法毫不含糊，真不可同日而言。

因琴筝混淆加以上手容易，使筝在一九五〇到一九八〇年代的台湾成为中国乐器的代表，不仅学习者众，出国留学也多有在出发前两三月恶补筝艺，在西方，就如此以"十足的中国形象"呈现自己者。而晚近，筝在大陆，也成为学习人口最众的民族乐器。

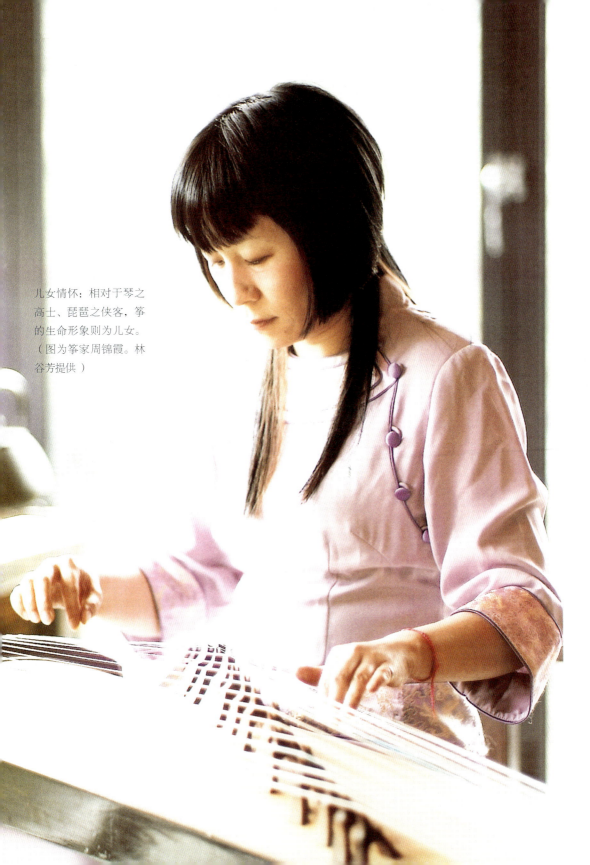

儿女情怀：相对于琴之高士、琵琶之侠客，筝的生命形象则为儿女。（图为筝家周锦霞。林谷芳提供）

三、儿女之韵

筝易于上手，缘于其型制，基本上一弦一音，且以五声音阶定弦，五声音阶"宫商角徵羽"（西方唱名"Do、Re、Mi、So、La"）音与音间的音程关系单纯，由此乃有一种自然的柔美，于是，即便一般人随手往弦上一拂，也能得到悦耳如流水的声调。

悦耳，也来自筝的结构。筝的共鸣体较琴大，它主音与余韵的比例相当，声韵兼备，音色柔美，不似琴般松沈，较能对应世间美感；再加以一弦一柱，以左手压弦得韵，这韵一般在三度之内，不似琴长韵般清微，也不似琵琶短韵般直捷，乃得以声韵得兼，摇曳生姿，有着娓娓道来的特质。

音色、韵，加上五声音阶定弦，使筝的基本性格就是直抒的柔情，映对的生命形象自来就多儿女。

筝擅写儿女之情，传统诗词中写筝亦多如此：

《雪中听筝》唐·杨巨源
玉柱泠泠对寒雪，清商怨徵声何切。
谁怜楚客向隅时，一片愁心与弦绝。

《听筝》唐·李端

鸣筝金粟柱，素手玉房前。

欲得周郎顾，时时误拂弦。

《秋夜曲》唐·王维

桂魄初生秋露微，轻罗已薄未更衣。

银筝夜久殷勤弄，心怯空房不忍归。

《夜闻筝中弹潇湘送神曲感旧》唐·白居易

缥缈巫山女，归来七八年。殷勤湘水曲，留在十三弦。

苦调吟还出，深情咽不传。万重云水思，今夜月明前。

《闻筝歌》唐·殷尧藩

凄凄切切断肠声，指滑音柔万种情。

花影深沈遮不住，度帏穿幕又残更。

《菩萨蛮》宋·张先

哀筝一弄湘江曲，声声写尽湘波绿。

纤指十三弦，细将幽恨传。

当筵秋水慢，玉柱斜飞雁。

弹到断肠时，春山眉黛低。

《江城子》宋·苏轼

凤凰山下雨初晴,水风清,晚霞明。
一朵芙蕖,开过尚盈盈。
何处飞来双白鹭?如有意,慕娉婷。
忽闻江上弄哀筝。苦含情,遣谁听?
烟敛云收,依约是湘灵。
拟待曲终寻问取。人不见,数峰青。

《蝶恋花》宋·晏几道

梦入江南烟水路,行尽江南,不与离人遇。
睡里消魂无说处,觉来惆怅消魂误。
欲尽此情书尺素,浮雁沉鱼,终了无凭据。
却倚缓弦歌别绪,断肠移破秦筝柱。

《望江南》宋·柳华淑

何处笛,觉妾梦难谐。
春色恼人眠不得,卷帘移步下香阶。
呵冻卜金钗。
人去也,毕竟信音乖。
翠锁双蛾空宛转,雁行筝柱强安排。
终是没情怀。

《[越调]凭阑人·江夜》元·张可久
江水澄澄江月明,江上何人搊玉筝。
隔江和泪听,满江长叹声。

写筝动人者,多宋词。词,长短句,情乃婉转,与筝相应,诗气畅,

声韵兼备:筝之儿女,一来自声韵兼备之音色,一来自左手取韵的婉约,所谓"为得周郎顾,时时误拂弦",写的正是此婉约的儿女之情。(图为筝家周锦霞。林谷芳提供)

与琵琶相合，两者确有唐宋情性之分野。

四、玉柱清扬的激越

就柔美而言，筝确为弹弦乐之最，但筝之表达，其实不只柔美，更及于左手的吟猱按放。

吟猱按放的功能首先在润饰主音，使音色更柔美荡漾。

在润饰音色外，更直接而重要的作用在行韵，它让音产生滑音变化，筝能娓娓诉说、其情似水更在此处。

而其实，行韵的变化也不只在其情如水，激越情绪亦由之而出，筝左手自由压弦，松紧来回，完全可依心情而变，其激越处常还大于琵琶与琴之用韵，这是筝在柔美外的另一面。

过去筝弦是钢弦，其声清亮，特能在此激越处动人，所以汉《古诗十九首》中会以"弹筝奋逸响，新声妙入神"说筝，在此名句亦多：

《弹筝》 南朝梁·萧纲
弹筝北窗下，夜响清音愁。
张高弦易断，心伤曲不道。

《咏筝》南朝梁·沈约
秦筝吐绝调，玉柱扬清曲，
弦依高和断，声随妙指续。
徒闻音绕梁，宁知颜如玉。

在激越时，筝之清亮音色就是感情毫无保留的呈现，正好合于离人之苦，合于塞上之叹，合于深闺之怨，此类的咏叹自来亦多：

《听流人（水调子）》唐·王昌龄
孤舟微月对枫林，分付鸣筝与客心。
岭色千重万重雨，断弦收与泪痕深。

《听筝》唐·柳中庸
抽弦促柱听秦筝，无限秦人悲怨声。
似逐春风知柳态，如随啼鸟识花情。
谁家独夜愁灯影？何处空楼思月明？
更入几重离别恨，江南歧路洛阳城。

《听筝》唐·张祜
十指纤纤玉笋红，雁行轻遏翠弦中。
分明似说长城苦，水咽云寒一夜风。

《和彦猷晚宴明月楼》 宋·苏舜钦
溪声来从一气外，楼阁插在苍霞中。
艳歌横飞送落日，哀筝自响吹霜风。
低昂黛色四山黯，凌乱颓纹疏树红。
凭栏挥手问世俗，何人得到蟾蜍宫。

但无论是激越、是柔美，筝的情感自来较浓，与琵琶刚直大度、琴清微淡远仍有别。

五、民间的直捷利落

五声音阶定弦，声韵兼备，音色或柔美或清亮，给予了筝儿女的印象，所以"为得周郎顾，时时误拂弦"，但前期的筝其实不止于此，击缶弹筝，意气更有不同。正如前述，琴、琵琶、笛在高士、侠客、书生的原点外，仍另有儿女、民间等音乐表现与生命性格的延展。筝，儿女之外，其铮铮然既入民间又有侠情。而能如此，实因清亮之筝若以劲击之，或乐曲音型利落，就有其直捷之风，就不致只在柔美中转，这样的曲风如今尚保留在山东与河南。

· 《汉江韵》 河南筝曲

此曲以河南曲调联结而成，直捷利落，曲中除曲调的清亮快速外，还有着因豫剧唱腔而致的特殊行韵，其民间性、直捷感与一般印象中的筝明

显有别。

· 《汉宫秋月》山东筝曲

山东筝较简捷，此曲虽写宫词，但以冷冷之韵诉之，却较哀婉倾诉更为深刻，是筝入于经典之林的作品。山东筝与河南筝的差别，在于行韵的不同，河南筝善连续下滑的行韵，山东筝则短而直接。

文人写筝虽多，但筝的传承其实很民间，它一方面既在山东筝曲、河南板头曲、潮州弦诗、客家汉乐等居于领奏或主要乐器地位，更从此处衍生出各地不同风格的独奏曲，而至近现代，筝一般则被分为河南、山东、潮州、客家、浙江等几个主要流派。

这几个主要流派，四个直接以地名，即便客家，指的也是广东客家，所以基本上都以地域作分野。

六、中国器乐的流派

中国乐器雅俗之间，其形制、音乐风格向有明显不同。以雅乐中之宫廷礼乐而言，它是祭祀音乐，关联于政权之稳定与社会之秩序，所以在乐器型制、乐曲篇章乃至音乐风格上皆有不可逾分的规矩。周天子四面乐悬[6]，诸侯三面乐悬，卿大夫两面，百姓一面，若逾分，就触法，且不只

6. 编钟编磬为礼乐重器，皆悬而击之，故称"乐悬"。

乐悬几面不同，其间的乐器大小、数量、所奏乐章都属一定。在此，音乐即是天道的具现。

传统狭义的雅乐专指宫廷礼乐，广义的雅乐就包含琴这文人音乐的大雅之声。由于文人总关注文化中不变的根本价值，所以各朝各地的文人生命乃有高度的相似性，也因此，琴的外形虽有些许不同，其制总归于一：如长三尺六寸六分象征一年三百六十五日有余，宽六寸象征六合……等等。

形制如此，流派亦然，最早唐即有浙派、川派之风，后世琴派其数更多，风格不同，如虞山派、金陵派、广陵派、闽派等，但彼此则有许多共同曲目，流派分野系来自美学落点的不同，风格之差异乃因于对同一事物、同一生命情怀，如静体天地、田园自适、放情山水、咏物抒情、家国怀抱的不同诠释而已。

琴如此，琵琶则不同。

琵琶有民间之一面，所以南音琵琶之形制与独奏琵琶有别，而即便形制与独奏琵琶相同，潮州琵琶也有它特定的曲目，也有它独特的某些指法。

独奏琵琶则像琴，几个流派间都共有《十面埋伏》《塞上曲》《浔阳月夜》《阳春》等曲目，流派分野也缘于美学差异，只是，在此，有趣而与琴不同的，这些独奏琵琶后世几乎只集中在江南一带，这点说明了尽管这些乐曲，其

风格、境界都可迳入文人音乐之林，但琵琶之地位仍在四海一味的文人音乐之外。

笛与琵琶又不同，它虽在音乐风格上同样出入雅俗，但实际的传承都在民间，也因此，虽仅一管，型制上仍明显有南曲笛、北梆笛之别，彼此之曲目也完全不同。

而筝呢？

七、地域分野明显的筝派

与笛相同，筝基本活跃在民间，但各地特质又更明显一些，所以尽管筝的型制主要也分南北两种，但流派则可有山东、河南、浙江、潮州、客家诸派，根柢就缘于地域分野，其中不仅曲目全然不同，连使用的指法都有一定分别，风格之殊异更就不在话下了。

就此，在北方较直捷或较激越的山东、河南筝派外，南方筝曲则更显现了它的多样性：

以古朴谐趣著名的是潮州筝。

潮州筝的特质一在它特殊的指法，但更特别的还在它独有的调式，它

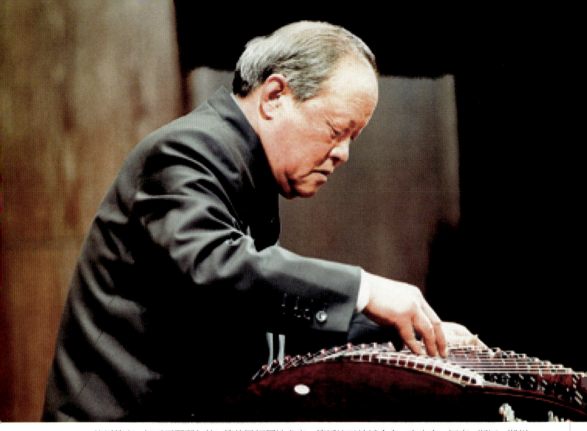

流派筝家：相对于琵琶与笛，筝的民间属性尤高，筝派皆以地域命名，有山东、河南、浙江、潮州、客家筝等，其中山东筝畅快直捷，有先秦弹筝击缶之风，与后世儿女形象相距较远。
（图为筝家高自成 [1918-2010，山东筝派]）

的重三六调，五声音阶中有对一般人来说较特殊音高的凡乙（Fa、Si），活五调则在这基础上连尺（Re）也有它特殊的音高[7]，这些不同的音高成就不同的基本风格，在筝上这些音都由左手行韵按出，形成了潮州筝特殊的韵味，这韵味既古朴，又常带有一定的生机乃至谐趣。

· 《寒鸦戏水》

潮州筝最具代表性的乐曲，具潮州典型曲式，分头板、二板、三板，由慢到快，其实是同一曲调的逐次压缩，在压缩中节奏也相应变化。

[7].潮乐之凡乙，音高在平均律（如钢琴）的 Fa 与升 Fa，Si 与降 Si 间，活五调则遇到尺（Re）就须用韵压高，音阶与其他系统殊异，成为潮乐风格形成的重要基础。

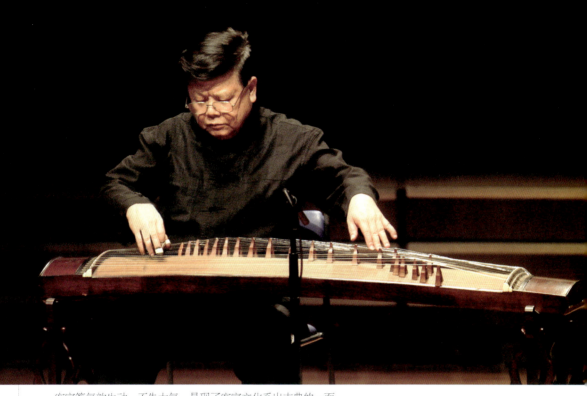

客家筝气韵生动，不失大气，具现了客家文化系出古典的一面。
（图为筝家饶宁新[客家筝派]）

此曲曲调优美，名寒鸦戏水，一说即指寒鸦戏水的活泼，一说寒鸦指孤介之士，乐曲在写胸中别有怀抱，而直听曲调则常予人以伤春之感。

客家筝则气韵生动，不失大气。

· 《出水莲》

客家筝在按放取律间，凡乙（Fa、Si）两者与潮州筝同，但较之潮州筝，曲风则较为中和。《出水莲》写莲出水面，迎风摇曳，虽柔美却不失大气，具现了客家文化系出古典的一面。

与潮州、客家筝在律制及指法上的古老特殊有别，浙江筝则如江南丝竹般，有江南自然怡人之韵，左手除行韵外，也在曲调上帮忙右手弹奏，这双手联弹开启了后来新派筝的发展。

· 《高山流水》

《高山流水》原为琴曲曲名，但因其源自伯牙子期知音之事，故在许多乐种及独奏乐乃至说唱上皆有冠以此名之作品，其间或叙事、或取意，涉入不一。

浙江筝的《高山流水》有两个版本。传统的版本曲调淡雅，与山东筝的《汉宫秋月》同为最具文人风格的筝曲，其古典已远远超越民间音乐的兴味，乐曲以"意在高山流水"切入，不着一字。

由王巽之在传统版本发展出来的《高山流水》，曲分二段，前段以庄重沉厚的音符、和弦、指法写出了山的不动，后段则在曲调骨干音上以连续拂音做出连绵不绝的流水声，更有"花自飘零水自流"或"逝者如斯夫，不舍昼夜"的感怀与观照，也有"长江广河，绵延徐逝"的场景，曲终在庄重的音符后，以泛音作结，予人以"曲终人不见，江上数峰青"之余思，堪称筝之经典，置诸琴、琵琶之林，亦属翘楚。

八、演奏家的创作角色

诚然，文人与民间音乐，在乐器型制、流派风格、乐曲来源上显现了极大不同，愈往文人，型制愈固定单一，流派成立愈来自美学自觉，而乐曲之出现也常应此乐器的性能而写。

狭义的独奏曲就意指这样的乐曲，在传统乐器中具有此类乐曲的基本就只琴与琵琶。琴曲因抒写文人生命情性而作，琵琶曲一定程度则对应于它器乐化、艺术化的特质，而其他乐器的独奏曲绝大多数就源自民间。

笛将所属乐种之乐曲加工后，就成了笛独奏曲，《五梆子》《喜相逢》《欢乐歌》皆如此，筝各流派之独奏曲亦皆为乐种之名曲，只是筝家以巧手慧心将之移植加工而成。

这种加工过程在中国非常重要，它所成就的乐曲远远超过了所谓独创的作品。而能如此，其中一个原因则缘于中国乐器特质性的演奏手法，一个平淡曲调，就因加入了手法，乃变得夺人眼目。

而在乐器演奏法的背后，它其实还有着更深一层的美学观照。

自来，中国人的生命境界讲天人合一，而虽说人可与天地冥合，但就庄老、禅家的自然哲思而言，人只有了知自己仅是大化的一小部分，才不

会无谓造作，妄与天争，徒增烦恼，也因此中国山水画中，人的地位永远如一草一木。

人与天争，靠的是创造，因此中国人并不标举如西方之独创，甚且以为如此乃"窃夺天机"，将遭天谴。所以谈创作，说"佳句本天成，妙手偶得之"，意即诗人只是宇宙奥秘的发现者，而非由无生有的创作者。

正如此中国艺术乃讲究同质性的演变，而非异质性的创造，音乐亦然。一首民间乐曲《八板》，在全国各地都有，其数不下百首，风格之迥异却让人瞠目结舌，这里的变化包含曲式、调式、节奏、旋律及演奏法：清新的筝曲《锦上花》，冷冽孤寂的山东筝曲《汉宫秋月》，铿锵畅快的琵琶曲《阳春》，快意跌宕的河南板头曲《高山流水》，江南丝竹经典的《中花六板》都来自它。而江南丝竹中还有首《五代同堂》，串连《慢六板》《中花六板》《中六板》《快六板》《老六板》等五种《六板》的变奏而成。（《八板》在江南丝竹中被称为《六板》）

中国乐曲常因于文化意象而同名异曲，但因于同质性演化，同曲异名的情形还更多，不过，许多同源乐曲，从形式到听觉正如上述，往往也都像不同曲子了。

就因是同质性演化，乐人，尤其是演奏者就成为其间的关键。
这演奏者的角色，过去在琴，主要作用在打谱，所以琴曲原有六百，

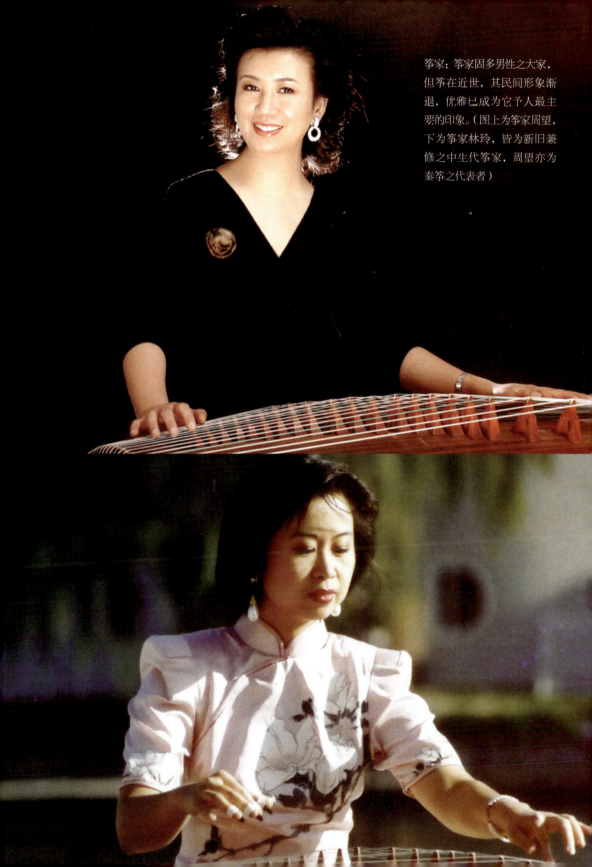

筝家：筝家固多男性之大家，但筝在近世，其民间形象渐退，优雅已成为它予人最主要的印象。（图上为筝家周望，下为筝家林玲，皆为新旧兼修之中生代筝家，周望亦为秦筝之代表者）

传谱则成三千；在琵琶，也由此衍成了风格不同的流派，正如浦东派娓娓道来闺怨的《思春》，在汪派就是怀乡去国的《塞上》。

笛乐亦然，先前的南北四大名家，北派的刘管乐、冯子存，乐曲都脱胎于民间音乐。南派的陆春龄、赵松庭，在民间乐曲的移植衍编外，才更另有创作。而其后，《秋湖月夜》《琅琊神韵》的作曲者是笛家俞逊发，他功底深厚，深体人文，《听泉》的作者詹永明，以俊秀得名，《姑苏行》虽引自昆曲，但变化极大，是笛家江先渭之作品，《秦川抒怀》取自陕西曲调，疏旷大气又激昂慷慨，为笛家马迪所作。

九、现代的异化演变

同质性演化也是传统筝曲繁衍的主要手段，山东筝的《汉宫秋月》因筝家赵玉斋而传，浙江筝《高山流水》以王巽之而变，成为筝之经典，但这些都属于较前期的演变，后来则又产生了更多原创作品。不过在此，笛因有意识地接续传统意境而突出，筝有意识的创作却演成今世筝乐与其他乐器最大不同乃至异化之所在。

筝乐的特质建立在声韵兼备的音色、五声音阶的定弦、左手的行韵乃至自由取律，甚且由此而出的"正调侧弄"[8]上。然而，面对近世的文化冲击，这些特质往往被人忽略乃至迳以负面角度视之。

8.原先五声音阶的音，不以空弦弹出，而移调在另一弦压弦得之，由此既取音、又得韵，谓之"正调侧弄"。

五声音阶定弦在曲调叙述上受限大，右手弹弦、左手行韵在变化上局限多，于是，扩充音阶、改变弹奏法使筝更为解放，就成为筝家观照的焦点。

正因如此，几十年来乃出现了许多不同形式、不同定弦的筝，但因顾此失彼，多不为弹者所接受。相形之下，演奏法的改变则以新代旧地使筝成了另一种新乐器。

筝弹奏的变革主要是将原行韵的左手放到右边，双方联弹，而联弹的

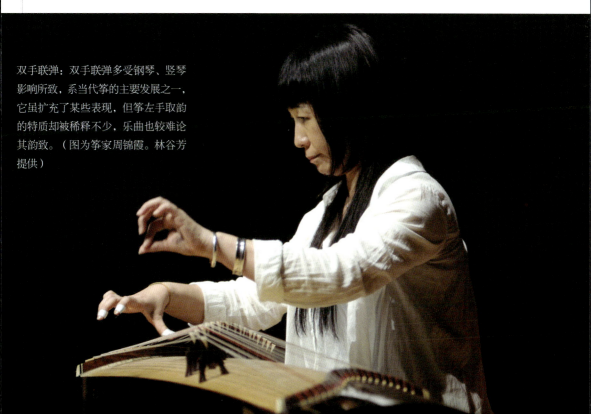

双手联弹：双手联弹多受钢琴、竖琴影响所致，系当代筝的主要发展之一，它虽扩充了某些表现，但筝左手取韵的特质却被稀释不少，乐曲也较难论其韵致。（图为筝家周锦霞。林谷芳提供）

宛然如真——中国乐器的生命性

手法则借鉴于钢琴与竖琴。

这样发展的结果使筝有时是钢琴、有时是竖琴,看似更丰富了筝,但其实不然。毕竟:

钢琴是键盘乐器且具十二音列,论和弦、快速弹奏、复调,筝都瞠乎其后。

竖琴与筝的原理同,但不同的是它不行韵,乐器结构则使它在分解和弦上较筝为佳,以之色彩入筝,扞格不大,而迳以其为师,筝的特质就趋淡薄。

诚然,在乐器发展上,手法适度的扩充常是必要及必然的,但在运用双手联弹时,行韵的角色却被严重忽略,大量和弦也使中国音乐重音色的基点不见。而为了扩充音域,筝由近代的十六弦变成二十一弦,甚至二十六弦,音色乃愈浑圆而低沉,不仅无有原来筝之"铮铮然",弦也变粗,即便行韵,效果也不如前。

艺术因特色而存在,就特色而言,钢琴、竖琴不能行韵,而行韵则不仅是筝的特色,更是它音乐深度之所在,就如中国的墨韵般,没有了它,就表达不出中国艺术、中国生命特有的气韵与情性。

新派筝因此常流于浮面的"花指繁弦",制式而表象的手法运用也使不同乐曲间的区隔愈趋模糊,在中国器乐近现代发展上它可以说是较异化

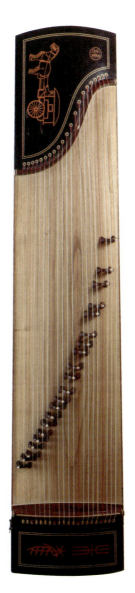

的一支,而在这些尝试中,也只有少数乐曲能在自家特质上展现新意。

· 《香山射鼓》

以西安曲调写成的当代筝曲,前段在吟猱按放上直续传统,后段流畅的歌唱性系当代筝的表现,连接自然,不失古典,恰如标题以古典事物为内容之拈提。

当代筝:筝在近世多有变化,与传统有一定断层,现代筝为音域扩充弦数,体积尤大,即以外形而论,与儿女之韵也已相去颇远。(图右为现代二十一弦筝,左为传统十六弦筝)

五

百姓的讴歌

胡琴／常民

一、拉弦乐的出现

"分类"映现的是人对现象的整理解读，期间牵涉一定的观点角度。近现代对乐器分类喜从"发声共鸣"涉入，由此，乐器就可分为气鸣、弦鸣、膜鸣等种类，而物理共振既是乐器形成的一个基底，这类分法用在纯声响或跨文化的乐器分类上就有一定的适用性。

然而，只以物理共振切入常就忽略了乐器作为一历史事物的事实，也就是说，这种分法的物理性大于文化性，而音乐既有它浓厚的文化性，以此分类就有它一定的局限。所谓的"乐器中性说"，从来就只是一种想象，乐器都有个性，这个性正是历史发展的结果。

中国古代向以"八音"分类乐器，八音是金石丝竹、匏革土木，这是从乐器材料切入的一种分类。材料决定音色，在此：金指钟之属，石指磬，丝是琴瑟，竹是箫笛，匏是笙竽，革是鼓，土为埙，木是柷敔。其间除匏与丝外，都是一种材质即构成一类乐器，而匏虽与音色无直接相关，但代表着笙簧乐器。丝是木制琴体上所张之弦，也是乐器音色的主要来源之一。[9] 这种分类，映现的是中国音乐对音色的重视。

八音是先秦时的乐器分类，在后期，中国乐器更多地被分成吹打拉弹

[9] 匏是笙体的一部分——笙斗，上须插以竹做的笙管才能发声，以匏代表笙簧乐器，可能因笙簧藏于管中，外观并看不到。而弹弦乐的音色由木质琴体与丝弦共同形成，木既与其他乐器同，故以丝称之。

四类，这种分类是以操奏法来分，它标示的是演奏法对乐器的决定性。正如前述，掌握表现手法的演奏家自来在中国音乐占有关键地位，连乐曲的创作也多出自其手。

吹打拉弹中，打击乐器公认是与人类文化同时出现的，所谓"击节而歌"，以身体、手掌及其他对象打出节奏是很自然的行为。中国音乐早期主要乐器也多在打击乐，不仅型类繁多，更在庙堂乐中居于首乐，钟磬为"国之重器"，过去编钟的数量及大小就直接代表着礼乐主人在封建政治中的地位，当时的礼乐型态谓之乐悬，悬吊乐器以击之，指的就是钟磬。

吹管乐器应是随打击乐器之后产生的，卷树叶以吹之，几乎起始就与人类文明同在，而七千多年前中国也已出现成型的吹管乐器，之后，吹管就一直扮演着重要角色。

弹弦乐器的出现又较前两者晚，它须用弦，弦要绷紧，亦即须承受一定张力才能发声，只有在纺织已达一定水平或懂得以其他动物材料制弦后才会出现弹弦乐。但也如此，最初的弹弦乐常伴随着浪漫神话，琴瑟在中国正是如此。

相对于前三类乐器，拉弦的出现更要晚上许多。在中国，要迟至唐代才有以竹片擦筝弦得声，名为轧筝的拉弦乐器。

而到宋代，又出现了另一种拉弦乐器——奚琴。它与轧筝不同，筝横放，一弦一音；奚琴则立放，弓置于两弦中，是胡琴的前身，它不仅因擦弦而得长音，还因以指按音，既一弦多音，又无有音柱，音与音间乃可如琴般行韵。但与琴不同的是，琴有主音余韵之实虚，奚琴则如人声，以实音做出虚实。

正是这与人声的相同，使得晚起的拉弦乐在其后的千年间，愈往后愈居于民间音乐的关键角色。

而这关键角色正与戏曲同步。

二、戏曲与胡琴

戏曲是中国最具特质的民间表演艺术，它起自宋代，出现则与唐艺术样态的演化密切相关。

唐的宫廷乐舞自安史之乱后衰落，大量乐工流散四地，为民间音乐提供了养分，也因此促使了为适应歌唱的长短句文体——词的出现；同时，为民间弘法，唐佛教讲唱文学，既形成了铺衍故事的特质，也促成了宋代评话的产生；原有参军戏基础的中国戏剧在此发展中，乃合歌舞剧于一体，演变出后世民间最活跃的艺术形态——戏曲。

这艺术形态的流变系由宫廷走向民间,而民间之能撑起这样的艺术演变,则还有赖于宋——尤其南宋,市民经济的兴起。

市民经济兴起使市民的文娱活动有了质量的跃进,勾栏瓦舍成为搬演

地方戏曲:地方戏曲多以具地方特色的胡琴为主弦,可以说,胡琴与戏曲的共生关系是观照中国戏曲魅力的一个重要切入点。(图为台湾歌仔戏名伶廖琼枝。邱云正摄)

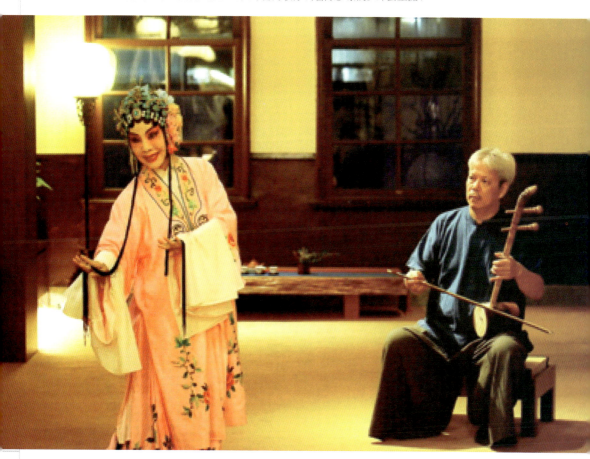

戏曲之所，而所演所唱既要市民接受，就得贴近市民生活，于是，演的是民间传述的故事，唱的是民间产生的音乐，装扮也充满着民间美术的直接，内容演的自然也是社会强调的忠孝节义及常民感动的悲欢离合。

　　贴近生活，亦即美学距离感近，正是拉弦乐器之所长，所谓"丝不如竹，竹不如肉"，肉指的是人声，而胡琴除与人声音色有别外，其余尽可以完全是人声，也所以民间艺术中就常见拉戏——以胡琴模拟唱腔的出现。

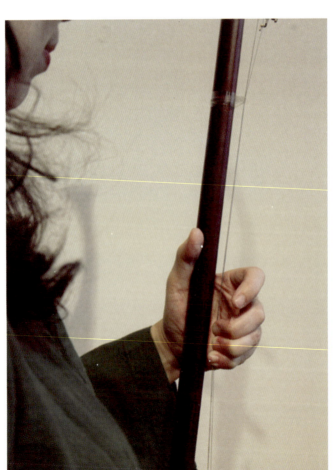

猱弦：胡琴之用于戏曲、曲艺，主要因拉弦乐器发声与人之声带相同，可趋近人声，相互烘托，乃成摧腔之妙。而胡琴没有指板，猱弦时能作大幅度振动，感染力尤强。

当然，这胡琴与人声的相合相迭，在艺术上并非必然的选择，初期的戏曲仍以鼓笛为最重要乐器，连明代的昆曲都还如此，但愈往后，则有愈多的剧种喜用胡琴，因为它与人声的重叠竞奏、行韵帮腔，能更直接地摧出气氛。而这直接，正是民间艺术的本质。

行韵帮腔就像两人间的呼应。戏曲中，有时人声在前，胡琴在后，有时胡琴在前，人声在后，正是一曳一引，张力乃足。戏曲胡琴因此总将一个长音分为几个短音来回拉奏，以摧出情绪。

拉弦乐器的近于人声，胡琴与戏曲的紧密结合，让胡琴活跃于广大民间，它的一切，就映现了常民生活的所思所感，于是比诸琴的高士、琵琶的侠客、笛的书生、筝的儿女，胡琴代表的就是一般百姓，就是常民。

三、音乐是剧种分野的依据

常民艺术落实于日常生活，是时空背景的直接投射，其样态乃富于特殊的时空色彩。

中国幅员广袤，地理区隔极大，形成不同的民间文化，戏曲虽为晚出，但在近千年的历史流变中，却映现出千姿百态的地方色彩。

千姿百态，指的是四百多种的剧种，这是个惊人的数目，一般人所知

戏曲常不外京剧、昆剧、越剧等数种，喜戏者或再加上如秦腔、川剧、吕戏、豫剧、沪剧、梨园戏、汉剧、晋剧、粤剧、婺剧等，总不越二三十种，离四百还远得很。

会如此多彩多姿，源于不同的时空特质，而具现这不同，并由之而为剧种分野的重要依据者，则为音乐。

中国戏曲所铺衍的，总不外《红鬃烈马》《四郎探母》《穆桂英挂帅》《梁山伯与祝英台》等大家熟悉的历史与民间故事，而不同剧种即使有不同剧目，剧目间的引用流通却相当容易，昆剧有《十五贯》，其他剧种也可演《十五贯》，而如何能成为不同的戏，就因语言、做工与音乐的不同。

语言当然是剧种分野的重要基准，不同方言区通常就有不同的戏曲。但尽管如此，戏曲原有方言戏与官话戏之别；在官话戏系统里，不同地区的不同剧种用的仍都是一样的官话。相对地，在同一个方言系统里，也可出现不一样的几个方言剧种。所以说，以语言而分剧种也只是概略的。

做工，指的是戏曲的表演程式。这程式各剧种不同，与唱腔、文武场共同构成剧种的特质，例如昆剧"有声必歌，无动不舞"，且做工细致柔美；京剧就带有一定的刚劲；许多民间歌谣腔戏曲的动作则很少做到极致，较粗率却自然；有些剧种则以某一角色行当见长，如闽剧的丑角。

做工与音乐的特性有一定关联，一唱三叹的唱腔，工就能做得细，如昆剧；歌谣唱念的音乐，既一字一音或二音，工就近于日常；大锣大鼓，工就得刚直，如京剧的净角；相反的，梨园戏连打击都秀里秀气，做工也幽微细腻。

的确，扮相做工是戏曲最具特质之处，一定程度也受音乐的某些特性节制，但它在剧种间多少仍好流通，真正不能随意引借的，其实是在音乐本身。

角色扮演、剧情铺衍若没了音乐，就无以支撑，但音乐还不只是作为戏曲底部之支撑、氛围之塑造。过去，欣赏戏曲直接就叫"听戏"，它说明了音乐的重要性，只从音乐，在某种角度上你就能入戏。

会如此，因戏曲合歌舞以演故事，在有声必歌下，音乐正如做工般无时不在。而更有甚者，是音乐的不共使它不能如做工般易于引借与流通。

各剧种的音乐独具特质，这特质除在曲调外，更在行腔转韵；唱腔外，也因乐器分野。京剧用京胡，豫剧用板胡，粤剧用粤胡，这音色、拉法就把剧种的特质提到最高，少了这主要乐器，戏曲就缺了精神，换了不同乐器，戏曲就变了味道。

所以如此，正因唱者与文场领奏——通常是胡琴，总相互竞奏，这一拉一唱，彼此或前或后的牵引帮腔，恰产生摧动情感的效果，由此，戏曲

京剧：中国戏曲除昆剧、梨园戏等少数剧种外，皆以胡琴为主要文场。京胡高亢，其摧腔富于感染力，是京剧魅力的核心所在之一。（图为台湾京剧名角小生曹复永，京胡家赵路家）

乃能真正牵动人心。

　　这文场的领奏与唱者同样重要，而其中，主要乐器的音色在各剧种间又较人声的差距为大，器乐表现与唱腔乃共同形成了戏曲的主要色彩。

　　文场的领奏，除少数古典剧种如昆剧用笛、南音用箫和琵琶外，多由胡琴担纲，它在此，可谓独占风骚。

· 京胡《夜深沉》

京胡曲牌，被用于《霸王别姬》中虞姬舞剑之一段，近来也被改编为京胡协奏曲，它虽不似京剧慢板上声情摧腔般的直扣心弦，但高亢利落仍足以成为京剧音乐的典型。

四、型制的多样

胡琴的种类多，因它活跃于民间，随不同的生活映现着不同的形态，也相应于戏曲的不同发展。于是，谈琴就只一种基本造型，琵琶除南音外，只在音柱上有别，笛、筝也都还止于大小的不同，胡琴则不然，它不仅在中国有约二十种不同的型制，甚且连材质也彼此有别。

胡琴共鸣箱的面板是音色的主要来源，就此，它可分为膜面振动与板面振动两大系。膜面即用蟒皮绷在共鸣箱上再架以"码子"撑弦，板面就用梧桐板。前者音色圆润柔美，如二胡、粤胡、提胡等，后者音较平直，大多高亢，如板胡，也有低沉如卯胡、大广弦等，从下面两首乐曲就可看出两者的不同：

· 粤胡《昭君怨》

粤胡是广东小曲用的高胡，音色较其他胡琴柔美甜腻，可说将膜面振动的特色发挥到极致，再加以广东小曲曲调几都以滑音、弹性音串连，乃"极尽柔媚之能事"。乐曲即在此基底上慨叹昭君之怨事，流行甚广的《王昭君》歌曲即从此出。

板胡：胡琴与唢呐是传统重要乐器最具民间性者，中国胡琴粗分即有二十余种，这二十几种可归类为板面振动与膜面振动两大类，前者音色较平直高亢，后者蒙以蟒皮，音色则柔美圆润。唯板胡虽高亢，其激越动人处仍摧人心肝。（图为板胡家刘明源 [1931-1996]）

广东小曲：各地方乐种以胡琴为领奏乐器者亦多，其型制、拉法亦多有不同，由此亦可直窥各地音乐风格之异。粤胡为广东小曲的领奏乐器，极尽柔媚之能事，在胡琴世界中亦极突出。（图为粤乐名家余其伟。谢旭鸣摄）

· 板胡《花梆子》

二胡、板胡为胡琴家族中之大系，板胡音虽平直，然一旦用韵，常就有二胡未见之魅力，其凄怆处固有化百炼钢为绕指柔之动人，高亢处则更显英雄悲歌之概，梆子腔高亢，看似粗犷，于深情处就如此。

五、刘天华与胡琴独奏的发展

然而，尽管胡琴在民间，尤其在戏曲音乐中占有如此地位，但正如近代的胡琴改革家刘天华所言，它"地本庸微"，自来只与常民连接，难登文人及官方——这文化诠释权所在的大雅之堂，也所以胡琴音乐缺乏美学论述，缺乏独立的器乐曲，常只能为歌乐之伴奏。

器乐当然不尽指独奏曲，但拥有独奏世界的乐器才可能真正管领一方风骚，而这正是胡琴近现代发展上关键的一步。

这关键的一步起自关键的人物——刘天华，他原习小提琴，除将小提琴之技巧引入胡琴外，也将戏曲胡琴"一把到底"——就是只在一手所能掌握的范围内变化音阶的传统加以改变。"一把到底"在戏曲伴奏原已足矣，甚且还发挥着传统音乐高低八度互用的特色，但作为独奏，音域就过度受限，刘天华因此将胡琴拉法改为多把位；更为二胡写了练习曲，创作了如今还常被演奏的"二胡十大名曲"，这十大名曲依于中国线性开展的特色

娓娓道来，有着浓厚的文人遣怀风格：

· 《闲居吟》

此曲以闲居入手，用绵长不断的曲调线条写出那既自在又有些愁绪的情怀，旋律有明显的刘氏风格，在长韵中连接曲调音符，以此流出文人生命隐于中而遣不开的心情，到此，二胡的世界与戏曲已明显不同。

刘天华开启了二胡的独奏世界，又带出了原来无有的文人味，而他所借鉴于小提琴者，无论观念与技巧，都被用于乐队中，胡琴在此被比附为西洋管弦乐的小提琴，而成为中乐队质与量皆居于首要的乐器。

六、瞎子阿炳与二泉映月

刘天华的胡琴发展深受小提琴影响，但在这之外，又有另一直接由民间主体而发的改变，谈此，就得提及胡琴音乐上另一个关键人物：人称瞎子阿炳的华彦钧。

与刘天华同时期，但不同于刘知识分子的身份，阿炳是纯粹的民间乐人，就像笛家、筝家般，由他身上不只产生了独奏曲，也深深影响了胡琴的发展：他生前录下了三首著名的二胡曲：《二泉映月》《听松》《寒春风曲》，其中，《听松》成为名曲，《二泉映月》则被公认为经典。

《二泉映月》的传世可说是近代中国音乐史最传奇的一章。原来，阿

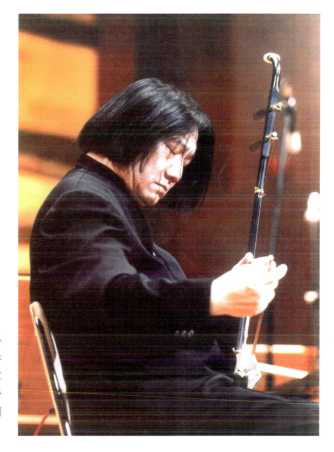

胡琴之独奏：近代胡琴从"地本庸微"的民间伴奏乐器走向独奏，技巧大幅发展，在原有常民性外，更多了殿堂的表演艺术性。（图为胡琴家萧白镛）

炳父亲是无锡雷尊殿的道士，每两年一次可分得庙方之香火钱，家境堪称富裕，但其后家道中落，阿炳又于三十岁时两眼先后失明，只能卖艺为生。《二泉映月》正是阿炳卖艺时常边走边拉的乐曲。

一九五〇年，原为无锡人，写《中国古代音乐史稿》的学者杨荫浏，

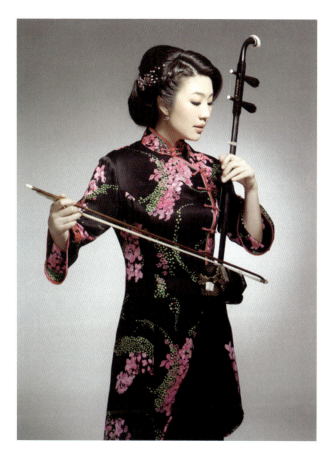

走入殿堂的胡琴：由于近世地位之提升，使胡琴成为殿堂演奏亮丽之一员，也造就了中生代的杰出演奏家。（图为胡琴家宋飞）

与曹安和两人，知阿炳音乐造诣，为他做了田野录音，当时阿炳已不拉琴、不弹琵琶数年，在借了乐器练习后，就录了上述三首二胡曲及《大浪淘沙》《昭君出塞》《龙船》三首琵琶曲，有意思的是其中的《昭君出塞》亦成名曲，《大浪淘沙》也被推为经典。

《二泉映月》《大浪淘沙》这两首乐曲置于古今名曲之林，都堪称翘楚，

胡琴原本并无丰富的独奏遗产,《二泉映月》的地位乃更为特殊,它不仅开前人所未有,在后来的胡琴发展上也一直居于经典的核心位置。

《二泉映月》的传世主要因其乐曲意境,但与二胡地本庸微的对比也多少加强了传奇性。而其实,它本身就是个传奇。

传奇来自它的形式。阿炳原叫它"依心曲""自来腔",顾名思义,

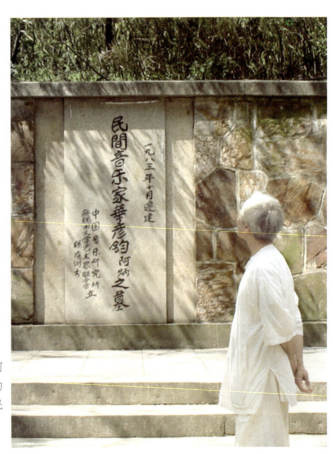

无锡瞎子阿炳墓:瞎子阿炳与《二泉映月》交织的一段传奇,是"道"在民间的最佳映现。

是心底自发的吐露，演奏就以心情而定，原无固定且唯一的版本，而目前传世的五段定谱，则是杨荫浏为留磁带录《十番鼓》而请阿炳依时间之限所录的，也因此，《二泉映月》究竟有多长、有多少变型乃成为历史之谜。

传奇也来自阿炳及乐曲后来的际遇。原来杨荫浏邀阿炳至中央音乐学院任教，阿炳也应允，但不及年底去京，阿炳就因病过逝，有多少乐曲随他而逝又成另一个谜。但尽管阿炳所留乐曲不多，《二泉映月》却在往后十年间，一跃而为胡琴家必演，也必以此作为锻炼的乐曲，成为民间音乐走上学院殿堂的传奇，在当今，未录过此曲者就很难被称为是杰出的二胡家。

传奇还来自乐曲的出身。阿炳被问及乐曲从何而得时，总推给传统或道教音乐，但事后研究。却发觉应是他自己的创作。

传奇又来自阿炳的人世际遇。由于《二泉映月》深沉咏叹了人生，又因他民间艺人的身份，前期乃被作为工农兵的样板，但其后的研究却发觉，阿炳家境优渥，赌嫖皆染，双眼失明也与此有关。只是，现实的不得意让他感慨更深，反而激发了他的音乐天分，遂成此曲。

传奇还来自它的曲名。前期，此曲被视为工农兵反抗旧社会的代表，但却有着不搭调的写意曲名。其实，曲名乃阿炳谦逊，请杨所取，杨以"无锡惠山天下第二泉"命名，虽似写景，却就隐含了它超越时空的人文情境。

最后值得一提的是，在两岸对峙的时代，此曲也传至台湾，却被所谓"旧阶级者"所赞叹，益增它的传奇，更说明了它所映现的情怀原是超越阶级差别的。

· 《二泉映月》

此曲在一唱三叹中映现人世际遇的观照，在一定的旋律特质下反复沉吟喟叹，虽无激越之处，却让人兴起"时空轮转，人生何寄"的深沉感慨。

乐曲用低调门二胡演奏，音更沙哑低沉，韵的应用发挥了胡琴的不共特质，乐曲已成为学人在学琴上的公案锻炼。

七、传统的诠释与再生

刘天华虽使"地本庸微"的胡琴入于知识分子之林，但它与传统胡琴依然是两条并行线。阿炳的这条线则与刘天华不同，它直接从自己的主体出发，一九五〇年代后中国大陆的文艺思想既在工农兵，就恰好承续着这条轴线发展。

五〇年代后的中国，发掘了许多杰出的民间乐人，也记录了许多民间乐曲，一时之间，在人在艺乃多浮出台面者，而胡琴在这一波发掘中就属亮眼的一支，其中，刘明源就是个代表。

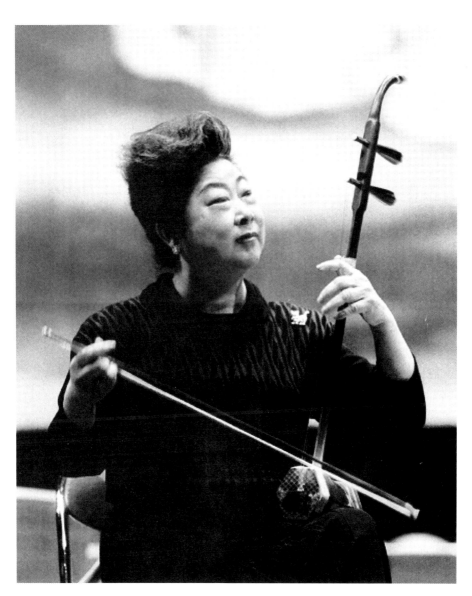

二胡家闵惠芬（1945-2014）：二胡的当代发展，其激越磅礴处为传统所未有，闵惠芬的演奏在其间起了一定作用。

- 《草原上》

刘明源于一九五七年参加世界青年联欢节金奖的作品,将蒙古马头琴风格技法引入中胡而成。

此曲是马致远元曲《天净沙》的音乐版:"枯藤、老树、昏鸦;小桥、流水、平沙;古道、西风、瘦马。夕阳西下,断肠人在天涯!"虽用的是马头琴风格奏法,但因中胡的音色较暗,乃化蒙族之豪迈而为汉人之萧索。

一九五〇到六〇年代前期大量的采风与改编,既发掘民间乐人,又透过改编让民间或戏曲音乐以另一种风姿出现,尽管时潮下的作品难免制式,但其优秀者,就有着在深厚传统上对接当代、雅俗共赏的特质:

- 《秦腔主题随想曲》

以秦腔素材衍编随想而成,快速华彩的段落有其新姿,特质的曲调与滑音仍具浓厚秦地色彩,手法不复杂,却能新旧得兼。

五〇年代的作品不仅移植,还有创作,但皆在新意中仍深接传统,作曲的技法并不复杂,曲境却多到位。

八、当代之发展

在民间乐曲的改编、移植乃至风格写作外,这时的音乐学院亦开始援引西方的技法与观念入中乐,产生了以钢琴伴奏的胡琴独奏曲,它以钢琴与小提琴为模本,但仍富于自己的文化气息。

· 《三门峡畅想曲》
乐曲以三门峡水库为歌颂对象,曲式是此段时期最常见的ABA曲式,前后段如小提琴般跳跃,中段的感怀则富传统意味,钢琴伴奏亦富于民族风,整体而言,有过去不曾见的型态与风格。

到此,胡琴的风格、身份与传统之作为戏曲伴奏可说已完全不同。

犹有进者,这不同,更在与现代民族管弦乐队的结合。民族管弦乐是近现代中乐发展重要的一支,它以西方管弦乐为摹本,在音乐特质及美学观照上能否彰显中乐之殊胜,历来固有不同意见,但因师法西方管弦乐,胡琴乃如小提琴般,在乐队中占有最重要位置,胡琴地位之提升这是关键的一点。而因应此发展,一九八〇年代后更有"胡琴与乐队"、胡琴协奏

曲的出现，且逐渐成为创作中的重要块面。

· 《新婚别》

以杜甫同名诗所作的乐曲，仍极富传统的叙述风格，乐队协奏的角色并没有故意凸显，二胡主要也在原有哀婉悱恻的基础上，作更大的张力发挥。

· 《长城随想曲》

以长城为题的历史感怀作品，分为三段，试图形塑磅礴史诗之气，大气曲风固像是协奏发展的必然结果，但因二胡为膜面共振，个性原温柔委婉，此曲乃可视为欲超越原有性能的挑战。到此，则胡琴何止于常民，它既有儿女的深切情怀、文人的历史观照，又具慨然悲歌的侠情，的确有过去未曾有的生命风光。

然而，在磅礴史诗之后，晚近的作曲家、演奏家更不断挑战新曲风、新难度，从美学到形上，与传统更已不在一条线，所谓近于人声、行腔转韵的胡琴特质，几已消失无踪。而尽管其技术已极尽人类体能之极限，但既与中国文化美学无关，乐器在历史中沉淀的生命性乃荡然无存，胡琴的发展其实一定程度面临与筝相同的挑战。

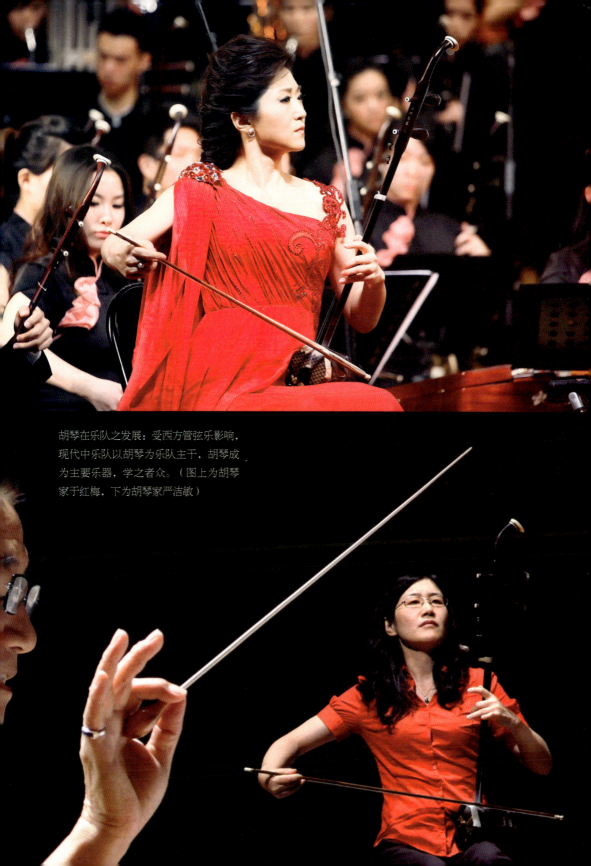

胡琴在乐队之发展:受西方管弦乐影响,现代中乐队以胡琴为乐队主干,胡琴成为主要乐器,学之者众。(图上为胡琴家于红梅,下为胡琴家严洁敏)

结 语

中国乐器的当代生命

一、不同乐器的近现代发展

谈民族乐器的发展,虽可从诸方切入,但"乐为心声",中国艺术原强调与生命观照的相连,中国乐器在历史中完成的生命性又如此之强,因此,若不能在生命性上有所回归、发展,就可能导致自家立脚处的丧失。可坦白说,能于此返观者并不多。但虽不多,不同乐器在应对时潮时,因于不同的生命性及乐器特质,也自映现出彼此的不同。而就此:

古琴是高士,既与世间较无涉,乃更能自外于世间之变换;既关联于美学核心,自然不随一时之变而转;既是文人情性,所抒总乃胸中之气,也必然与其他的美学生活如诗、茶等相关;既无以也不须纳入乐队,更无所谓与时俱进。也因此,琴在近世,从严格意义讲,谈不上有什么创作。

说谈不上创作,其实新曲仍有,只是无以流传,例如"文革"时所作之《三峡船歌》,是以川夫号子为本,歌谣性极强,其激越处若筝,虽有琴之新貌,但因与琴的属性相违,最终乃只能成为一种尝试。而承续传统的其他新作,是否为琴人接受,也还待时间考验。

总之,虽有显隐,琴之生命性始终清晰,问题只在有多少人能有缘接触而已。[10]

10.琴自清末隐微,晚近则因名列世界非物质文化遗产,再加以中国崛起,而成文化新宠,但因多为附庸之士,琴反成妆点,恰与高士之生命情性有违。

茶席：茶在西方，只被视为纯然的饮品；茶在东方，却总关联于哲思。日本茶文化称为茶道，是禅的艺术修行；韩国茶文化称为茶礼，是儒家伦理的具体显现；中国茶文化称为茶艺，是藉生活艺术写自身之心胸，主要受道家美学与禅的影响。与此相类，在东方，即便是乐器也不止是"器"而已，它必与道或生命情性密切相关。（图为食养山房主人林炳辉）

琵琶是侠者，它有其行走于江湖、呼应人间的性格，但因个性强烈，所以对应时变的能力及主体性仍强，琵琶的当代创作在质与量上皆可观。其间，虽有走向歌谣化的倾向，但深厚的传承既在，特质乃仍显著，从人生情境、生命角色而言，亦仍具江湖本色。只是因歌谣化多了点柔软，因舞台性多了些表演，少了那份直抒本心的清朗或开阔大度的畅然。

而笛呢？近代的发展既重建了它独奏之风貌，更遥续了唐笛诗之韵致。

笛乐器的改革缘于笛音域及转调上的局限，虽做过许多尝试，例如在

按孔上加键等等，却都因笛音色以及简单结构下气指唇舌乃更好应用的原因，它仍回到了"一管写清音"的原点，也仍道器相应。

不过，一九九〇年代后的笛乐也因大乐队的协奏与现代音乐（新潮音乐）的趋势，主要着眼于各项表演的开拓，韵致乃迅速流失，其书生、文人的生命形象渐淡，多的是舞台炫技的角色，相较于前期，反无法留下深契人心的作品。

相较于琴／高士、琵琶／侠客、笛／书生的素具或仍具主体，筝／儿女的当代发展就大大不同。筝五声音阶定弦面对西方音乐七声乃至十二音列、自由转调的威胁，显得更为无力，再加以文人属性原淡，面对文化变迁，乃特别随势而为，就恐追之不及，其发展因此与传统形成了一定断层。

断层出现在表现手法上：其一在竖琴钢琴手法、和弦对位的大量应用，让筝像个键盘乐器；另一则在行韵的消失，双手联弹让左手的存在如同右手；再有，现代筝运用了大量的连续音指法——摇指，虽使筝多了歌唱性表达，但歌谣性却也俗化了筝乐的表现。

断层多少也缘于乐器型制的变化：由十六弦变成二十一弦后，筝共鸣箱大，筝弦相对须粗，乃使得行韵难用，使筝原先清亮"玉柱冷冷对寒雪"之韵不见。

新派筝与传统筝在一定程度上像是两种乐器，筝的传统，以及虽以民间

生活角色出现却仍隐然遥续古典的部分又常被通俗歌谣似的制式风格或实验性、舞台性的新作取代。从文化特质、美学传统看，有心人都不能不正视这种异化。

胡琴的发展在当代最为显著，由"地本庸微"到管领风骚，从戏曲伴奏到技巧华彩的独奏、开阖出入的协奏，使它由常民走向殿堂，但其中"极尽技巧之能事"既成流行，与常民之自然、日常乃成两极，作为要角的二胡其柔美委婉、一唱三叹的韵致尤多流失，亦难免于失却自家特质之讥。

二、雅俗与流变

这种不一的变化，一般总以为缘于乐器不同特质，及当代人不同观照，但更与乐器在历史中完成的生命性有关，而在此，"雅俗属性"就是其中的一个关键。在中国，雅俗之争是观照文化变迁的一个重要坐标。变迁通常来自中外接触，如汉唐，变迁也来自社会结构的改变，如雅乐、郑声之争及宋的民间经济导致戏曲的兴起，但无论哪种，其发动或变化总先来自俗文化。

俗文化，贴近生活，它不直指那文化中不变的宇宙观与生命观，所以既易于接触新事物，也无包袱非得排斥新事物，汉文化的人间性原极强，随生活而变更属当然。

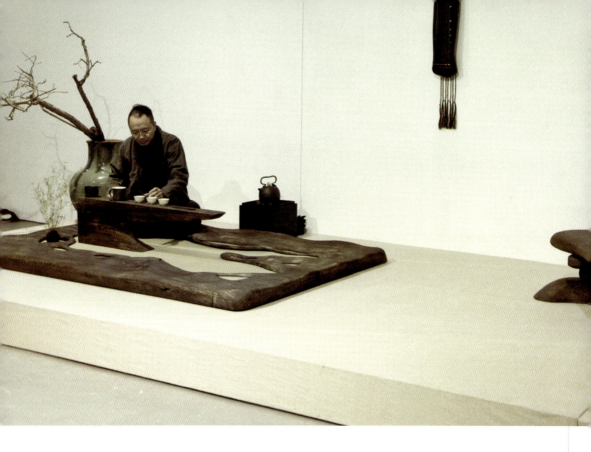

　　雅文化不同,它既直指那文化中不变的宇宙观与生命观,又牵涉统治的皇室官家与拥有诠释权的文人,要变就不容易。面临文化变迁,雅文化总扮演着捍卫传统的角色,而它的拒变捍卫既使俗之变不致完全逐势而为,外来文化乃无法迳自泰山压顶,其进入遂非得一定程度地本土化不可。

　　琴的不变,筝、胡琴的大变,正缘于这雅俗属性的不同。然而,文化虽有此雅俗之分,文化变迁的发动虽总从俗文化开始,但在传统俗文化迅速被侵蚀取代时,雅文化则不仅扮演捍卫自身的角色,且还因认同的亲疏,唇齿的相依,乃也将俗文化纳入捍卫范围之内。由此,部分俗文化经由筛选也逐渐去芜存菁地被纳为雅文化的一环,而外来文化与原有其他俗文化的结合则成为新一代的俗文化。

结语：中国乐器的当代生命

琴会：琴在近年颇有复兴，
琴会的诉求重点亦在生命境界的抒发。
然高下真伪之间，既"境界现前"，琴人也就面临勘验。
（图为钧天坊琴会。蔡永和摄）

这种变迁模式适用于历史中的许多事物，也可以之来观筝乐及胡琴音乐。

许多原来流传于民间的筝乐，就因这一波的变化而被有心人纳为古典。可惜的是，这古典仍无力成为当代发展的参照。而所以如此，固因于这些乐曲的丰厚度，但更关键的，还在于当事者是否能以更文化性、更生命性的态度，来因应变迁。

筝如此，胡琴也一样，民间戏曲胡琴的种种不该被视为粗陋过时，反须在此观照它特质之所在，由此使胡琴的发展在传统与当代间能得兼，对接乃至融合。

187

三、文化美学的选择

诚然，文化自身原就是历史的产物，谈文化就不能不谈发展，但也正是如此，谈发展乃永远必须面对历史，而谈艺术，也必得回归文化美学。

文化美学是指美学是历史的产物，是文化在长期发展中型塑出来的艺术性格，不同的文化原自有它的独特性在。

中国文化以人间性为本，其美学因此不会如西方的纯粹或思辨美学般，擅于在抽象的艺术观念与规则中提炼纯粹的"理型"。在中国，任何事物皆须在可触可摸可观可及的对象中被拈提。以此，乐器的存在，其历史性、人间性乃特别被强调，由此乃成就了乐器特殊的生命性。

历史性、人间性，有些人以为不如纯粹思辨般地具有原理原则的价值，但在东方，尤其中国文化，恰以此而显其殊胜。

离开实然的世界只求概念的完整，在中国向被视为是离于生命的异化，原理原则既是从具体的事物演绎归纳而得，其体现乃必以一可观可及的事物映之才可。在中国哲学，总以实际人生来体会大道，也就是说，根柢地，它"以用显体"。

这"以用显体"在禅宗达到极致，禅"言语道断，心行处灭"，最辟

纯粹抽象概念的耽溺，认为这正是生命烦恼之源，只有直体活生生的当下，才有解脱的可能。

而在此，艺术原为人类所创造，是历史发展的结果，连西方选择思辨与纯粹其实也只是一种历史的选择，可以说，所有的美学都该是文化美学。

这历史中的文化选择，在美术正可看出：

中国自来就无抽象的传统，许多人就以此为中国美术发展的一大缺陷，更常直接以"写实、写意、抽象"，作为美术"进化"的必然历程，于是一九六〇年代台湾抽象水墨画的改革，就以中国画从写实发展到梁楷的"半抽象"，之后却千年停顿，乃远落后西方为论述基点，认为水墨抽象化是时代必然的一种跃进。

水墨抽象化当然可以是种发展，但如此的论述却无视于中国在"写意""画之妙，正在似与不似间"的拈提。

原来，美术的发展并非如论者所想象的单线进化，中国自来也不曾在写实中打转。

中国美术"缺乏"写实，在西风压倒东风的时代曾引起中国人是否具写实能力的质疑，但秦兵马俑的出土，则直接打了此论述一个重重的耳光。原来，中国在两千年前也曾如此写实过，只是，短短的时间内，写实就不

宛然如真——中国乐器的生命性

见了。

有如此大规模的成品,如此精湛的写实技术,中国为何没有发展可观的写实艺术,只能从文化选择作解释,而也的确,在此前后,中国总都在写意世界里挥洒。

写意,有写实的基础,却不拘于写实。而不从写意走入抽象,也是一种文化选择,它与中国文化的人间性有关。

人间性使中国生命的超越就直接在人间,它不似西方般,将上帝的归上帝,恺撒的归恺撒,也不似印度般,以超越的世界直接决定世俗的种种。中国的超越总在直接的生活,从语默动静、行住坐卧直体大道,中国艺术因此带有最直接的人间色彩,即便是山水,也山水有情。

就是这人间的超越,才使得任何东西都带有生命的实然意味,也因此,尽管各个民族都有喜爱歌咏的自然物,甚而以之为图腾,发展出许多宗教艺术来,但只有在中国,才有那么多对自然物"生命化"的描写。

竹,虚心而有节;莲,出淤泥而不染;松柏,岁寒而后凋;梅,独占一支香;这哪里只是拟人化,是将物我合一,生命的感悟由大化而来,生命的感悟也直归大化。对乐器也是如此,在此人器合一,每个乐器乃都有它的生命性在。

四、生命美学的回归

中国乐器之具生命性乃因于中国的文化美学，但生命性的完成则更直接指涉中国的生命美学。

所谓生命美学，意指艺术总须关联于某种生命境界、生命情性的抒发与完成。

以琴为例，它是高士，这生命的境界就直指脱尘高洁。所以琴乐最忌媚俗，文人书画举"宁拙毋巧，宁丑毋媚"，用于古琴最为恰当，不仅不能媚俗，甚至忌讳有表演性，因这时就有做作媚俗的成分在。

谈表演性，舞台的夸张不必讲，曲子处理也一样，在《流水》这首名曲中有知名的"七十二滚拂"，于此做出连绵不断的流水声，也有重复的音型就如流水击石、如船夫划桨般，许多琴家因怕沦为平板，遂在音量速度上大作文章，反流于俗，而一代琴家管平湖却平稳自然地写出这两段，却益见大气。

益见大气是因如此才"逝者如斯，不舍昼夜"，才"花自飘零水自流"，中国人说体得大化，是"四时行焉，万物育焉"，到此，人才不会以己意而犯大道。

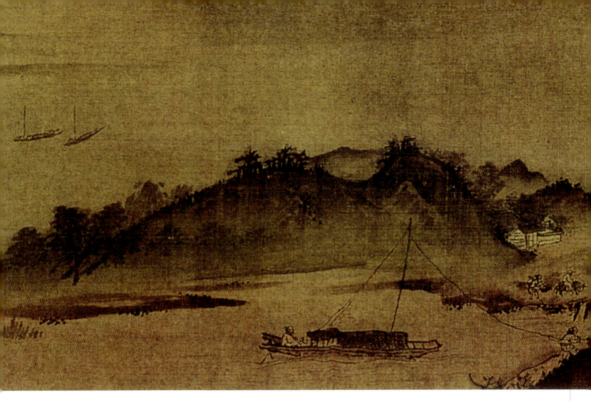

《潇湘八景》：倪云林说："仆之写竹，逸笔草草，聊写胸中之气耳。"文人画以画映心，其他何不然？图为夏圭《潇湘八景》。

不犯大道，就得溶入大化，体得春日花开，秋夜月明，才知人多造作颠倒，才知人只是自然之一环，而所谓的脱尘高洁正在溶入大化，非自以为有异于常人之高雅处。

于是，琴不仅不能俗，连自认高雅，都是障碍！高士是融入自然，体得春秋，超于物外。在此，生命须有山林之气，丘壑须是静观而得。

同样，琵琶是侠者，以它的表达幅度，出入雅俗，直捷大气就必是个基底，媚俗做作依然不许，即便是如今以透明的音色、变化的指法弹出人生的浪漫，也将它弹小了。

　　高士的人生观照从自然静观而得，侠者的境界则在现前当为中承担，这生命的大气不能拖泥带水，明朗直捷是人生化繁为简的一种境界，只有立于这个基点，才能相应它多变多元的角色而不致失足，所以说，"独坐大雄"才是琵琶的本色。

　　笛是书生，带有文人气，风流俊逸、悠远潇洒是它生命的特质，一样忌讳卖弄，花指繁弦会使琴失真，琵琶做小，笛的卖弄更如市井，更似难登大雅、班门弄斧之小技，而相对于琴的山林气，琵琶的江湖行，笛则需有书剑香，书是本，剑是笛清越的音色所致，否则就软了。

《平沙落雁》：琴曲《平沙落雁》之解题谓"藉鸿鹄之远志，写逸士之心胸"；禅画亦常以"潇湘八景"为题，写物外山川。在中国，艺术正直映胸中秋壑、生命情性乃至大道修行，离此即被视为"致远恐泥"的"技"。

图为海北友松《潇湘八景》之一《平沙落雁》

筝是儿女，这里可以有幽微、有淡雅、有质朴，吟猱按放正是它的功夫，它花指繁弦的副作用较琵琶大，人与人间的情感才是它的根本，生命境界在此体现的是温润体贴。

胡琴是常民的讴歌，可以激越，可以忧伤，却必得自然，这自然来自生活，胡琴当然有《二泉映月》《汉宫秋月》《草原上》等意境深远的乐曲，但这自然直抒却是原点，在境界开阔后，可跃入历史大化的感叹，但却永远有那最直接的情感，坦白说，谈境界提升，丝、竹、肉中，肉最缺乏，但能得兼，就是生活中的道。

六、人器、道器的合一

尽管，在上述乐器的生命性中，有些价值、有些面相在传统是更被拈提的，如琴，它有独特的地位，琴曲、琴论沛然大观，历史中，形上形下一体通透，直指生命的完成，而此完成又是中国天人合一思想的具现。然而，即便如此，中国音乐、中国生命却不能以此即足，这一来因中国历史文化广袤绵延，只以一器，难拥全体，二来更因中国的道并不只在这核心中才得显现。

"道在屎溺"是庄子的拈提，"道在日常功用间"更是禅家的标举，真正的道要渗于万般事物、沁于行住坐卧，若能由此观照，诸方皆可入道。

以琵琶而论，其直捷凝练，开阔大气，相较于琴的清微淡远，其实更

带有"当下即是"的禅家风格,能在此不惑于琵琶指法的花指繁弦,就如繁华转身般,反更能照见艺术或道的本然,以此切入,于生命境界之完成,与琴相比,就另有一番风光。

以笛而言,其清越畅然,映现的恰是吹管乐器的开阔性,自有一股生命舒朗清新之气。

同样,即便是筝,如能娓娓道来,声韵兼备,就能显现一种淡雅雍容的气度。

而胡琴,就如我们面对《二泉映月》般,以其器情深,若能更有超越,就扣合着中国文化不离世间的原点,在此乃"极高明而道中庸"。

原来,生命境界固必乃久乃大,固必清朗容物,但其具体样态原可有别,原可有不同生命情性的开展。

所以有山林之思者入琴,具两刃相交气慨者会琵琶,有文人之气的择竹笛,富绵绵情思者观照筝,于生活讴歌的选胡琴,而此诸种选择,固系以人择器,实亦以器择人,人器在此相互影响,所以:

弹琴若失,则酸腐严肃,过度幽微,生命乃滞于内而无以开展,能免于此病,琴人就松沉从容,淡定大气。

弹琵琶若失，就花指炫技，江湖卖艺，不失于此，琵琶家生命就开阔大度，清朗直捷。

同样，吹笛者若失，既短笛无腔，其人就小，反之生命就清越悠远，文采逸发。

筝若故显其大，反常东施效颦，拘其小，则小家琐碎，能不如此，就内外兼备，亲切怡人，得兼温婉与畅然，生命亦大。

同样，拉胡琴，若陷其中，情感即耽溺黏腻，不如此，则一唱三叹，生命的感怀就深。

总之，历史乐器原有其一定之生命性，执此器者亦必就此生命性观其长短，于器乃得有成，于人就能相应。

到此，人器合一，道器合一，才真是道艺一体的体现。而中国音乐虽大，从此人器、道器之相接处契入，正如禅门依学人情性举公案锻炼般，一超直入，亦必可期！

音乐与生活：缺乏生活场景的音乐就难与生命有更深的连接，有此生命性的要求，对音乐呈现的形式与场域，观照乃就有不同。（图为"南音"音乐家王心心）

"幽雅阅读丛书"策划人语

因台湾大学王晓波教授而认识了台湾问津堂书局的老板方守仁先生,那是2003年初。听王晓波教授讲,方守仁先生每年都要资助刊物《海峡评论》,我对方先生顿生敬意。当方先生在大陆的合作伙伴姜先生提出问津堂想在大陆开辟出版事业,希望我能帮忙时,虽自知能力和水平有限,但我还是很爽快地答应了。我同姜先生谈了大陆图书市场过剩与需求同时并存的现状,根据问津堂出版图书的特点,建议他们在大陆做成长着的中产阶级、知识分子、文化人等图书市场。很快姜先生拿来一本问津堂在台湾出版的并已成为台湾大学生学习大学国文课的必读参考书——《有趣的中国字》(即"幽雅阅读丛书"中的《水远山长——汉字清幽的意境》)一书,他希望以此书作为问津堂出版社问津大陆图书市场的敲门砖。《有趣的中国字》是一本非常有品位的书,堪称精品之作。但是我认为一本书市场冲击力不够大,最好开发出系列产品。一来,线性产品易做成品牌;二来,产品互相影响,可尽可能地实现销售的最大化,如果策划和营销到位,不仅可以做成品牌,而且可以做成名牌。姜先生非常赞同,希望我来帮忙策划。这样在2003年初夏,我做好了"优雅阅读""典雅生活""闲雅休憩"三个系列图书的策划案。期间,有几家出版社都希望得到《有趣的中国字》一书的大陆的出版发行权,方先生最终把这本书交给了

我。这时我已从市场部调到基础教育出版中心，2004年夏，我将并不属于我所在的编辑室选题方向的"幽雅阅读丛书"报了出版计划，室主任周雁翎对我网开一面，正是在他的大力支持下，这套书得以在北大出版社出版。

感谢丛书的作者，在教学和科研任务非常繁重的情况下，成全我的策划。我很幸运，每当我的不同策划完成付诸实施时，总会有一批有理想、有追求、有境界、生命状态异常饱满的学者支持我，帮助我。也正是由于他们的辛勤工作，才使这套美丽的图文书按计划问世。

感谢吴志攀副校长在百忙之中为此套丛书作序并提议将"优雅"改为"幽雅"。吴校长在读完"幽雅阅读丛书"时近午夜，他给我打电话说："我好久没有读过这样的书了，读完之后我的心是如此之静……"在那一刻我深深地感觉到了一位法学家的人文情怀。

我们平凡但可以崇高，我们世俗但可以高尚。做人要有一点境界、一点胸怀；做事要有一点理念、一点追求；生活要有一点品位、一点情调。宽容而不失原则，优雅而又谦和，过一种有韵味的生活。这是出版此套书的初衷。

<div style="text-align:right">

杨书澜

2005年7月3日

</div>